U0015490

圖解 即興速寫 更新版

從取景構圖、勾勒形態、到營運空間層次、光色影氛圍，一次學會眼到即手到飛快畫法

劉國正 著

Part 1
速寫的材料與工具 10

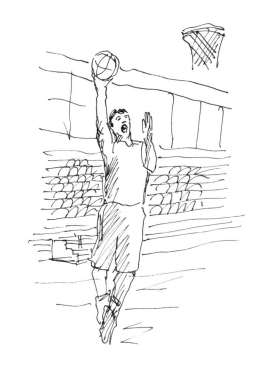

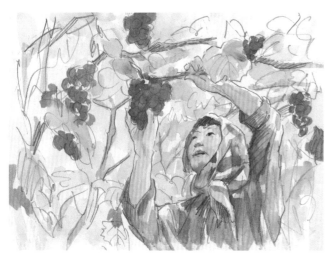

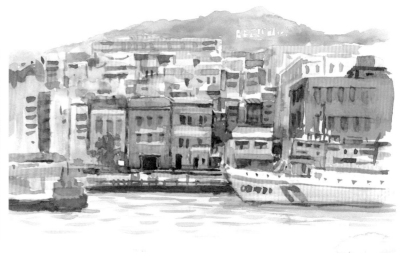

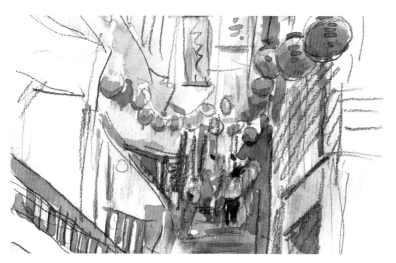

Part 6
主題練習 106

　　速寫是快速的描寫，將所見事物的第一印象記錄下來，線條輕鬆寫意，色彩以淡彩居多。這樣大膽瀟灑的創作方式獨樹一格，不需過度拘謹，廣為現下樂於享受生活、喜愛走訪各地的風格生活者所喜愛。雖說速寫的能力人人都有，這本《圖解即興速寫》卻是一本難得的示範教學書。

　　繪者本人一頭栽進繪畫的領域至今超過三十多個年頭，從一開始的陌生、生澀到熟練、熱愛，繪畫早已融入生活當中、不可自拔。這本書是我一路以來的摸索、體會和多年教畫經驗的集結，我清楚明白初學者，乃至繪畫各階段的挫折和盲點。在完整的編排架構下，編輯群和我協力為「速寫」整理出一套淺顯易懂的畫法，很適合在忙碌生活中想透過繪畫來紓解壓力的現代人。不管是一般對速寫、手繪有興趣但不知如何入門，或是已經有點基礎但是想嘗試更自由風格的藝術喜好者，都可以從書中得到相當大的幫助。

　　在教學的這幾年中，學生的一段話讓我印象極為深刻，她說：「來大學學分班進修是因為想追求少女時的夢想。從小我就喜歡畫畫，後來有一些因素迫使學習中斷。現在孩子都長大了，我對他們的責任也完成，才敢再來追尋自己年輕的夢想。」只是簡單的幾句話，卻道出了對生命舒展的另一種期待，將這份夢想付諸實踐，彷彿讓沉澱已久的心靈得到安慰。

　　我常想，是什麼力量讓這些學生願意卸下一身的包袱從四方湧入校園，是想延續生命中的未竟之夢嗎？還是因為夕陽餘暉的金光刺目而喚醒了人心？難道他們不怕在繪畫之路上遭遇挫折嗎？

　　每當我在課堂上擺設好靜物台，一盞黃光灑落，學生們攤開畫具在畫面上揮動畫筆，隨著時間拉長，猶豫、慌張、恐懼開始在教室內蔓延。我總是能察覺學生的情緒，於是走上前去閒聊幾句讓他放鬆心情，再適時帶入畫作的優點和可以補強之處，加以引導，給予鼓勵。因為我知道唯有這樣才能安撫惶惶不安的學習困惑。還記得高中美術老師的鼓勵：「你這麼認真，以後一定會在台灣美術史留名。」回家

後我將這段對話轉訴給父親聽，他一聽哈哈大笑，接著說：「不可能，你的老師是在騙你，他只是希望你能繼續多繳點學費跟他學畫。」但是我反駁說：「老師説的是真的！」就是這句鼓舞的話，讓我一路勇敢追逐夢想。

　　教室內的黃光還點著，如螢火的微光隱伏於俗塵的世間。我希望每個學畫的人心中都有一盞屬於自己的明光，對自己保有信心。生命中最大的驚奇應該就是來自於築夢的自信。

<div style="text-align: right">

劉國正

2017年11月

</div>

如何使用這本書

本書專為「即興速寫」的入門者製作，對於你在速寫時可能面對的種種疑惑、不安和需求，提供一套循序漸進的方法和解答。為了方便閱讀和學習，本書共分為6個篇章，設計簡明易懂的學習介面，運用大量的圖解和簡單的文字，幫助你建立正確、好上手的的繪畫觀念。透過本書，你也能得心應手地畫出所見所聞！

大標

當你面臨該篇章所提出的問題時，這裡有你必須知道的重點和解答。

內文

針對大標所提示的重點，做言簡意賅、深入淺出的説明。

Tips

實用技巧大公開，讓你收穫滿滿。

山城老街景致

這幅運用了鉛筆加透明水彩的淡彩速寫，畫的是九份老街依山而建的茶樓，以及遊人熙來攘往的場景。打稿階段，先利用單點透視法找到老街盡頭的消失點，以2B鉛筆粗略畫出兩旁聳立的茶樓和長長的梯級，再點綴上招牌的紅燈籠和遊客身影，就是老街的經典印象。為了凸顯綿延的街景，同時一改假日擁擠的感受，上色時特意以清新、明亮的透明水彩為基調，搭配兩旁建築的留白，營造遠遠延伸的視覺，更符合取景的初衷。

◎運用技法：好賓30色透明水彩／2B鉛筆／8號圓頭水彩筆／日本水彩紙／調色盤、洗筆筒
◎作畫工具箱：曲直線運用、高水平線構圖、單點透視、淡彩上色
難度：★★★★

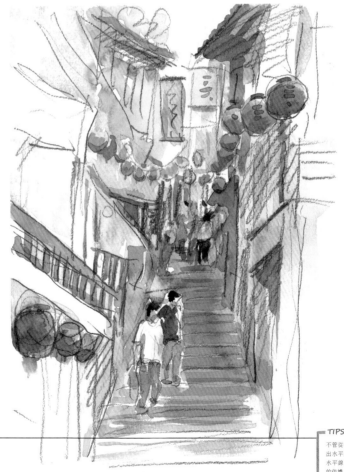

TIPS

不管從哪個方向或哪個高度看，找出水平線都是必要的步驟，才能以水平線做為設定消失點和畫透視線的依據。

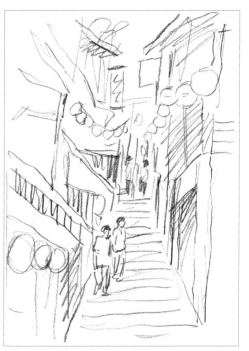

③ 除了茶館、商鋪的建築本身，此景最馳名的特色是一串串沿街高掛的紅燈籠和林立的招牌。因此，先用弧線畫出懸吊燈籠的長繩，再由近到遠畫大圓和小圓，以及左右交錯的方形招牌。

④ 最後，在階梯的上下都畫出遊客行走的姿態。前景人物比較具體、背景人物比較模糊。而且因為距離稍遠，人形用圓形和方形來代表即可，下半身線條不畫得那麼筆直、左右長短不一，表示行進中的動態。底稿完成。

step-by-step
具體的步驟，可做為練習時的指南，幫助你理解作畫的程序。

INFO 如何表現物體的前後、遠近關係？

在深邃的空間中，物體的前後位置差異會形成不一樣的視覺感受。以這張底稿為例，大小相同的燈籠從前（近）景一直排列到後（遠）景，所以看起來前方的燈籠最大，愈後方的燈籠愈小、被遮蔽的部位也愈大；同樣的，前景遊客的身形較大、愈後方遊客的身形愈小；前景的招牌清楚、愈後方的招牌就愈模糊，甚至只露出一小角。

燈籠：
近大遠小

人形：
近大遠小

招牌：
近清晰、遠模糊

info
與速寫相關的訊息和故事，帶你更深刻體會速寫的內涵。

Part 1
速寫的材料與工具

即興速寫是最平易近人的繪畫方式，只要有一支筆、一張紙就可以開始作畫。當我們在生活中或旅途上興起了一股想將眼前美好景象畫下來的衝動，只要隨身備有可以立即使用的繪畫工具，還有幾招能迅速掌握形態的速寫技法，每個人都能夠隨心所欲畫下心動的瞬間。本篇帶領讀者認識即興速寫的過程中各種便利的畫材工具，並簡要說明使用方式。

本篇教你

即興速寫有什麼魅力？

即興速寫的精神在於走進現場、親身感受，直觀捕捉當下的深刻印象，以自由隨興的線條，在短時間之內將稍縱即逝的美好片刻凝結在畫紙上，成為永恆記憶。由於創作手法自由，主題、風格、媒材不受拘束，高度富含表現性，成為最令人渴望的繪畫能力之一。

即興速寫的類型

即興速寫不同於傳統的素描，是在現場、極短的時間內完成，因此側重在表現畫者當下感受到的對象特質，而不是維妙維肖的臨摹。速寫多半不會在細節處慢慢琢磨，但作品仍然會因為個人風格而呈現不同的寫實或抽象風貌。以下面5張同主題的速寫作品為例，物體的形體由左到右愈來愈清晰，各有各的特色。

以極少量的單色線條捕捉主觀的初略印象，以及空間的遠近關係，雖不交代細節，卻能引發想像。

靈活多變的炭筆線條已經帶出形體輪廓，粗細濃淡形成強烈對比，呈現當下的主要印象。

抽象

INFO

以莫內為首的印象派畫家大力頌揚現場作畫的力量,為了追求光影和色彩的絢爛,他們從畫室步出戶外,然而在一天有限的時間內,通常只能夠不多加思索地以飛快的筆觸構圖,簡單地用水彩上色後再回到畫室修整底稿、逐步疊上油彩。

交錯使用隨意、快速的曲線和斜線畫出中景的樹木,添加幾筆帶出屋頂磚瓦的排列方向和門窗,前後景仍然維持極簡的處理。

用圓頭筆在鋼筆底稿上刷一層薄薄的透明水彩,單一的筆觸、淡色搭配大片留白,流露出畫者眼中農村的恬靜本色。

鋼筆一筆一畫描繪出植物的輪廓和細節,加上豐富色彩創造的光影層次,畫面一變為新雨後潤澤鮮明的印象。

具象

速寫需要哪些工具？

表現速寫的媒材門檻很低，基本上只要有紙、筆就能畫遍各地。為了能進一步創作更有個人色彩的速寫作品，就需要事先認識紙筆的特性，才能選到得心應手的工具。

P. 固定噴膠：
噴灑後能夠維持媒材的品質，有利保存作品。

I. 水筆：
可以直接使用，或搭配水彩、水性色鉛筆的新式畫筆。

K. 洗筆容器：
用來清洗水彩筆、提供調色用水的盛水容器。

Q. 圖釘、長尾夾、紙膠帶：
主要功能是固定畫紙，避免畫紙在作畫過程中起皺或捲曲。

R. 畫板：
畫板是以三層板製成，稍有厚度。板背的中空層可以收納畫紙，方便外出寫生時攜帶。

S. 畫架：
畫架有木製、鋁製或塑膠製，分為室內型或室外型，室外型可以伸縮、收納，輕便好攜帶。

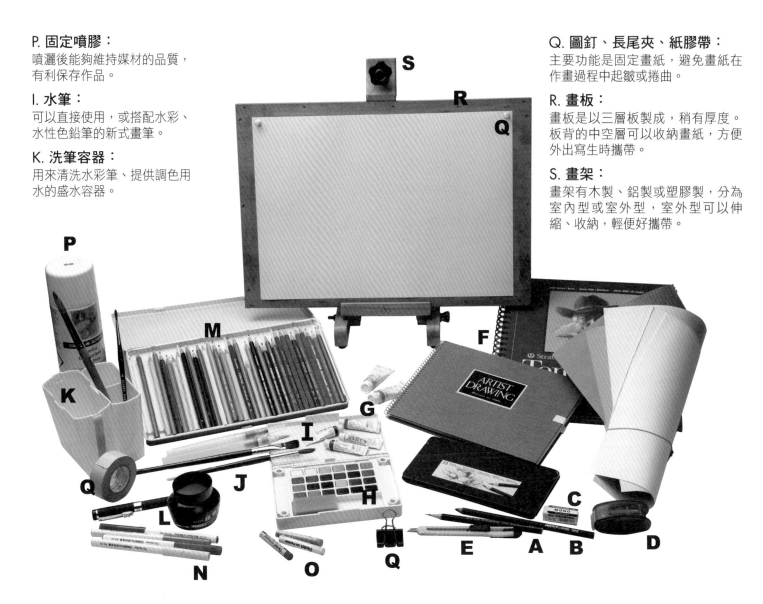

A. 鉛筆
直接速寫或打底稿的乾筆。

B. 炭筆、炭精筆
直接速寫、構型的乾筆。

C. 橡皮擦
有硬橡皮擦和軟橡皮擦兩種，用來修改鉛筆線條或製造反光。

D. 削鉛筆器
用來快速削尖鉛筆或色鉛筆。

E. 安全美工刀
用來削尖鉛筆或裁切紙張。

F. 速寫本
紙材、尺寸、裝訂種類繁多的速寫畫紙。

G. 水彩
淡彩速寫必備的上色顏料。

H. 調色盤
多為白色法瑯或塑膠材質，兼具顏料盒、調色和混色的功能。

J. 水彩畫筆
搭配水彩使用，不同的筆頭造型可以處理細節或渲染背景。

L. 鋼筆、墨水
用來直接速寫或打底稿，俐落有型、廣受歡迎的速寫畫筆。

M. 色鉛筆
有水性色鉛筆和油性色鉛筆兩種，質感細膩、兼具速寫和上色的功能。

N. 彩色筆
線條俐落、顏色鮮豔飽滿的現代畫筆。

O. 粉蠟筆
具有粉彩質感，筆觸滑順的乾筆媒材。

認識畫筆

即興速寫使用的作畫工具不限，但基本上可以從畫筆的乾濕程度、軟硬筆觸等特性來區分。乾畫筆多為硬筆、可直接速寫；濕畫筆大多是利用軟毛筆沾水濡濕使用，大多搭配硬筆完成的底稿做重點上色。

6 種乾技法的畫筆和畫作特色

本書介紹的常用乾畫筆有黑白的鉛筆、炭筆、鋼筆，以及彩色的色鉛筆、粉蠟筆、彩色筆。乾畫筆的筆觸明顯，不需要水分的暈染和混色，作畫速度快，大致上呈現十分俐落的印象，可說是速寫最簡便的工具。

鉛筆

鉛筆容易操控，筆芯具有粗而軟的特性，透過力道和手勢的轉換，很適合深入表現濃、淡、粗、細、硬、軟等多變化的線條和細膩的明暗層次。

炭筆、炭精筆

和鉛筆相比，炭筆和炭精筆的碳粉附著力不強，作畫時需要用手將碳粉按壓入紙張的纖維內，因此常會利用此一特性做大面積的創作和塗抹，營造暈染效果。

鋼筆

鋼筆的筆觸堅韌有力、線條靈活精細，可疊出分明的層次、不會擴散暈染，非常適合描繪景物的輪廓和細節，呈現率性暢快的質感。但由於墨水不能擦拭修改，下筆時要果斷明確。

鋼筆的筆尖能穩定出墨，可以畫出獨特均勻的點繪效果。

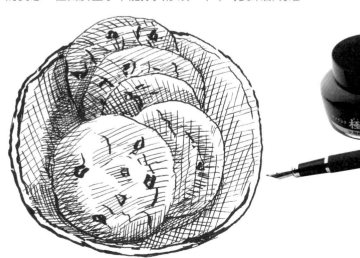

水性色鉛筆

水性色鉛筆有乾濕兩種使用方式：直接以乾燥筆頭速寫，或在速寫後搭配濕筆塗刷，達到水彩效果。做乾筆使用時，由淺至深逐漸疊色，呈現的層次分明，筆觸細膩，色彩尤其自然，作品給人自在清新的親切感。

粉蠟筆

粉蠟筆的筆頭圓鈍，握筆時要斜握，利用側鋒來描繪，由於質地柔軟、適合疊色，作品經常呈現粗曠質樸或朦朧柔和的效果。

彩色筆

彩色筆的顏色鮮艷多樣，由筆管內的棉芯供墨至定型的短小筆頭，粗細穩定，兼具造形和上色的功能，適合快速作畫、表現俐落簡練、現代又帶點童趣的風格。

3 種濕技法的畫材搭配和畫作特色

下面介紹濕技法中常見的畫筆和顏料搭配，包括水彩筆沾水彩、水彩筆刷開水性色鉛筆、自來水筆沾水彩等上色方式。濕畫筆須有水分才能調色和暈染，通常會先打底稿再上色，筆觸柔順，色彩變化多，很受速寫者的喜愛。

1. 水彩筆×水彩

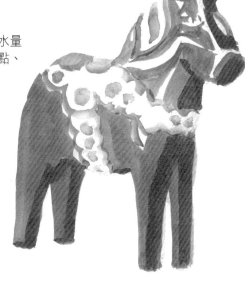

圓頭水彩筆

圓筆的筆頭圓厚、外形橢圓，柔軟且有彈性，筆腹的含水量多、毛尖聚集，類似毛筆。筆觸變化比較活潑，適合畫點、勾線，或利用筆腹做出皴擦、拖、染等效果。

尖頭水彩筆（線筆）

線筆的筆毛尖銳、細長，筆鋒含水量相對較少，適合用來勾勒精細的部位，比如木馬雕刻上的藍白紋路。

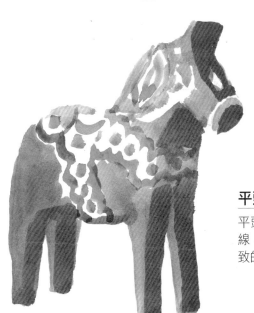

平頭水彩筆

平頭筆又稱扁筆，外形像刷子，筆端齊平、呈一直線，無筆鋒與筆腹之差異，經常在需要表現平整一致的效果時使用。

2. 水彩筆 × 水性色鉛筆

依照一般的鉛筆畫法，使用水性色鉛筆構形並上色後，以潤濕的水彩筆輕輕刷開，呈現兼具鉛筆的細密紋理和水彩的滑順感。這張主要以藍色色鉛筆畫的復古小車，車殼利用不同筆頭造型的水彩筆刷色後，原本乾燥的色鉛筆筆觸就多了帶有暈染效果的水彩質感。

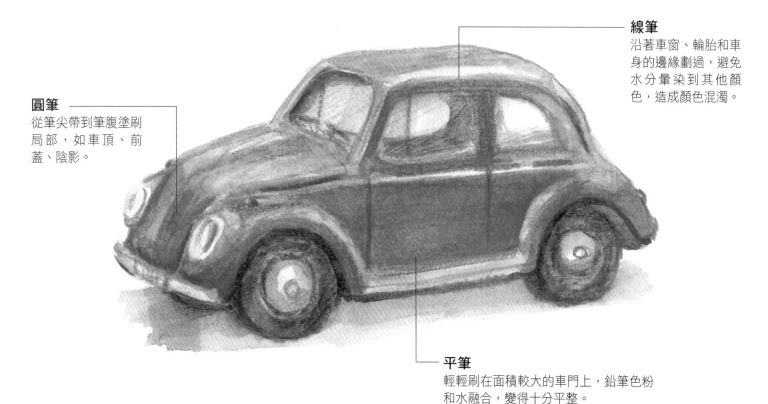

線筆
沿著車窗、輪胎和車身的邊緣劃過，避免水分暈染到其他顏色，造成顏色混濁。

圓筆
從筆尖帶到筆腹塗刷局部，如車頂、前蓋、陰影。

平筆
輕輕刷在面積較大的車門上，鉛筆色粉和水融合，變得十分平整。

3. 自來水筆 × 水彩

自來水筆可當做簡便的水彩筆，沾水彩上色的效果和用一般的水彩筆沒有兩樣，只有使用方式的不同。水筆的體積輕巧、使用便捷，很適合喜愛水彩的速寫者使用。

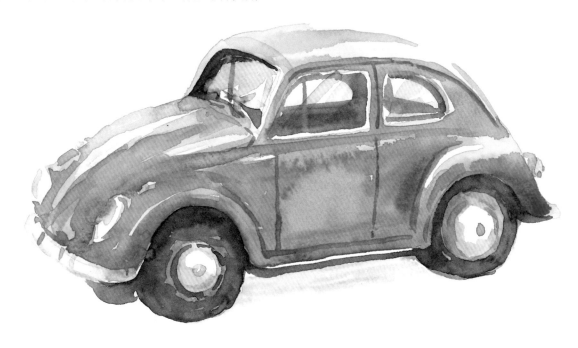

認識畫紙

現代的畫紙是利用植物纖維加工後製成，表面粗糙而質地堅厚。畫紙通常為白色，方便畫者調整想要表現的色彩；有顏色的紙張也適合作畫，挖掘意想不到的創意效果。紙張的特性與畫作的最終表現息息相關，細緻的描繪，應選擇細目肌理的紙張；相反地，繪製粗曠的畫面，則應選擇顆粒較粗糙的畫紙。

5 種常用畫紙的畫作特色

本書介紹的常用畫紙有圖畫紙、素描紙、水彩紙、粉彩紙和雲彩紙。這些紙張的材質和適用的方向各異。下面作品均以透明水彩上色，仔細看看這些紙張所表現出來的濃淡、顆粒、紋路的不同。

圖畫紙

圖畫紙是生活中最容易取得、價錢最便宜的畫紙。紙面紋理不會太粗糙，很適合當做初學者的練習用紙，但缺點是吸水性太強，不耐磨且容易褪色，使作品不易保存。

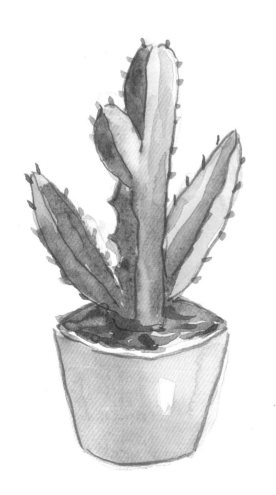

素描紙

素描紙的表面質地堅固，顆粒紋路穩定，能牢牢抓住鉛筆、炭筆的碳粉，但紙張較水彩紙薄、吸水性較差，主要適合乾筆速寫。

水彩紙

水彩紙的紙面有細紋、中等紋理、粗紋三種不規則的凹凸紋路。成分等級依序為棉漿紙、木棉混合、木漿紙三大類，高品質的水彩紙內含高成分的碎棉布與亞麻，紙面纖維強，可以承受畫筆的來回塗改而不變形、吸水性佳、顯色性強。以左圖為例，水彩紙對這幅仙人掌盆栽水彩畫起了很穩定的效果。

粉彩紙

粉彩紙，顧名思義，非常適合表現粉彩和粉蠟筆。紙面有明顯的條紋，屬於細顆粒紙。粉彩容易附著，可以適度的疊色、塗抹混色，整體顯色性偏弱，適合表現淡雅的風格。

TIPS

粉彩紙和雲彩紙的正面帶有紋路，摸起來比光滑的背面粗糙、摩擦力較大，但比較能吃色。

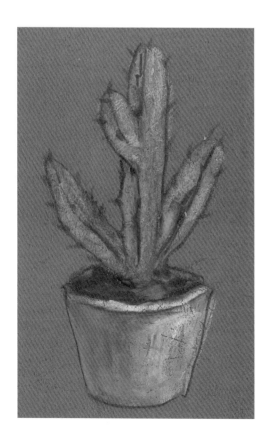

雲彩紙

雲彩紙有著雲朵線條形狀的不規則紋路，肌理特殊、紙面紋路的落差大，屬於粗顆粒紙，因此混合上色時色彩不容易融合均勻。較適合粉彩、粉蠟筆等媒材，色粉能吃進紙張的縫隙，顯色性和固著度較高。

輔助工具介紹

即興速寫的隨身工具盡量追求簡便，只需準備數枝好攜帶、好表現的畫筆和速寫本或畫紙，頂多加上上色的濕畫工具就夠用了。除此之外，如果能夠善用一些小工具，速寫的過程和作品的保存工作將更加輕鬆愉快。

我的輕便裝備

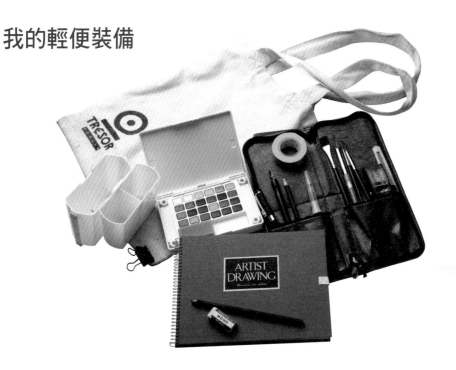

速寫本／2B鉛筆／橡皮擦／鋼筆／自來水筆／削鉛筆器／附調色盤的透明水彩組／洗筆容器／長尾夾／畫具收納包

依照自己的習慣和預想的作畫風格來攜帶工具，減輕外出負擔！

5 種好用的小工具

橡皮擦

橡皮擦分為硬橡皮擦和軟橡皮擦兩種。一般來說，硬橡皮擦用來擦去鉛筆或炭筆底稿的多餘線條，保持畫面乾淨；軟橡皮擦則用來擦出作品上細膩的明暗差異。

美工刀／削鉛筆器

美工刀主要用來削尖打稿用的鉛筆，也可以裁切紙張。小型削鉛筆器適合不會使用美工刀削筆的初學者，方便、迅速、不占空間，很適合外出攜帶。

長尾夾、圖釘、紙膠帶

為了避免畫紙因為移動或起皺而干擾作畫，可以使用這三樣工具將畫紙固定在畫板上。長尾夾甚至能夠將輕巧的調色盤夾速寫本上的順手方向，方便一手拿著速寫本，一手執筆，畫起來更加便捷！

海綿、衛生紙

海綿和衛生紙可以用來吸取水彩筆、水筆和畫紙上過多的水分，是應用濕技法時的好幫手。

固定噴膠

固定噴膠又稱為保護噴膠，是一種低黏度的快乾膠，噴灑在畫作上，兼具定著、維持原色調、護貝等保護和保存功能。

如何挑選乾畫筆？

要在速寫時盡情展現個人風格，畫筆是其中關鍵的影響因素。畫者可以依照自己偏愛的筆觸和色彩需求，來挑選、搭配好用又好攜帶的畫筆。

常用速寫乾畫筆的筆觸特色

使用乾技法（乾燥畫筆）速寫之前，先認識鉛筆、炭筆、鋼筆、水性色鉛筆、粉蠟筆和彩色筆等6種常用速寫乾筆的筆觸質感，再依照個人偏愛來挑選、搭配工具。

鉛筆

直線	**交疊**	**平塗**	**打圈**	**淺→深調性**
筆觸滑順、細密，調整筆尖角度，就能畫出粗細有別的線條。	交疊線條常用來表現物體的面或陰影，帶出立體和層次感。	橫握筆桿，均勻且輕柔的施力。	畫大面積或省略細節時常以打圈來帶過。	改變壓筆的施力輕重，可以輕易創造深淺調性。

炭筆、炭精筆

細線	**粗線**	**曲線**	**塗抹**	**淺→深調性**
筆觸明顯比鉛筆線條粗曠有力許多。	稍加力道，就能畫出非常高濃度的黑色。	炭筆的曲線條無法畫得太緊密，弧度也較難抓得精準。	用手抹擦碳粉，線條的邊界隨即暈開，變得朦朧。	透過下筆力道控制濃淡，由淺到深的變化程度很大。

鋼筆

直線	**曲線**	**交疊**	**頓挫**	**圓點→虛線**	**淺→深的調性**
墨水線條比鉛筆強勁，控制筆尖下壓的力道，就可以輕易改變線條粗細。	出墨穩定流暢，弧度好控制，有利於加快繪圖速度。	鋼筆的操控性佳，可以畫出間距一致的網狀線條。	調整筆尖摩擦紙張的角度，創造勾、頓、挫等表現景物紋理的筆觸。	筆尖有彈性、出墨穩定，可以變化出豐富的圓點或虛線樣式。	線條分明，藉由拿捏粗細、疏密程度達到漸層效果。

粉蠟筆

直線	**曲線**	**線條交疊**	**輕抹**	**疊色**
粉彩中有蠟質，隨紙張紋路會有不同的質地表現，筆頭圓鈍，無特定角度，線條有粗有細。	粉蠟筆的色粉容易堆積在局部，弧度大致上滑順，但操控性比較差。	材質滑順、好疊色，可以一層一層疊出厚度，加上細條粗細不一，很有隨興感。	輕輕上色筆觸仍十分明顯、顏色飽滿。用手輕抹，色粉會隨即暈開。	粉蠟筆很容易鋪色、疊色，適合使用在大面積或背景上色，畫面中看得到白色的縫隙。

水性色鉛筆

粗細直線	**曲線**	**交疊**	**平塗**	**疊色**
色鉛筆具有類似鉛筆但更加輕柔的筆觸，操控性佳。	可以任意畫出流利的曲線、很好處理細節，色粉的黏著度明顯比粉蠟筆好。	色鉛筆帶有透明度，上層顏色無法完全覆蓋下層顏色。	筆觸柔和、均勻，改變施加力道就可以創造深淺的變化。	油性色鉛筆比水性色鉛筆容易疊色，依照疊色的順序，最後呈現的色彩也有所不同。

彩色筆

直線	**曲線**	**交疊**	**平塗**	**疊色**
彩色筆的筆頭定型，畫出的線條粗細一致、根根分明且顏色飽滿。	線條間距可以畫得很精準，弧度好控制，密而不雜。	大面積的線條交疊可以取代全部上色，使用不同顏色來疊色也可以創造另一番風格。	橫向來回連續畫線，可以快速地塗滿畫面且顏色均勻。	一支彩色筆無法畫出像鉛筆一樣的深淺色調，需搭配其他支彩色筆來做變化。

乾畫筆的挑選要點

下表分別列出給入門者的乾畫筆選購要點，也一併推薦品質有保證的代表品牌和相關提醒，你可以按圖索驥，到附近的美術用品店走訪一趟，試試看這些畫筆是否能滿足你的需求。

名稱	新手挑選要點	代表品牌	貼心提醒
鉛筆	● H代表硬度、B代表濃度。 ● 適合繪畫打稿的號數為B～6B。 ● B的數字愈大代表筆芯愈軟、顏色愈深，濃淡色域也愈廣。	施德樓（Staedtler） 輝柏（Faber-Castell） 日本OTTO	
炭筆 炭精筆	● 炭筆的筆芯由石墨和膠質混製而成，混合比例不同，硬度也會不同。例如，炭精筆的膠質成分較高，硬度也較高。 ● 炭筆只要輕輕磨到就很容易暈開，建議喜愛炭筆這類粗曠風格的初學者先購買碳精筆回來練習。	老人牌（JANUA） 皇家泰倫斯（Royal Talens） 將軍牌（General's）	畫完後務必使用固定噴漆，避免碳粉脫落，損壞作品完整度。
鋼筆	● 除了顏色、材質、重量上的偏好，最好直接在現場試寫，挑選握感佳、出水順暢、水量適中、筆幅粗細滿足個人要求的型號。 ● 速寫鋼筆注重滑順和控墨難易度，可以多嘗試不同的筆尖彈性，彈性愈大、線條的變化愈多。 ● 筆尖規格由粗到細分為B、M、F、EF，各廠牌略有不同，應該實測後再決定。	白金牌（Platinum） 百樂（Pilot） 寫樂（Sailor） 拉美（Lamy）	● 墨水以專用款、流動性好、可防水為佳（卡式墨水管、或搭配吸墨器）。 ● 填裝卡式墨水管務必緊推到底，避免墨水外漏。用完要緊筆蓋，防止墨水乾掉。
水性 色鉛筆	● 24、36色的色鉛筆組合即可滿足初學者的需求，不足的顏色再買單支補充。 ● 部分廠牌外盒有水滴標誌，代表水性色鉛筆。 ● 建議現場測試零售的單支色筆，色彩飽和，畫出的調性才比較豐富。	施德樓（Staedtler） 天鵝牌（STABILO） 輝柏（Faber-Castell）	建議挑選品質穩定、歷史悠久的歐系廠牌，作品也比較不會變質。
粉蠟筆	● 粉蠟筆的價格低廉，可以選擇36色以上的組合，色彩運用無虞。	卡達（Caran D'ache） 飛龍牌（Pentel） 施德樓（Staedtler） 雄獅牌	畫紙需搭配粉彩紙，色粉才能附著牢固。
彩色筆	● 彩色筆最忌諱筆芯易乾，需慎選評價好的品牌。 ● 盡量現場試寫，觀察出水是否過多而透色到紙張背面。 ● 挑選適合速寫、線條表現佳的細字彩色筆組合。	施德樓（Staedtler） 蜻蜓牌（Tombow）	使用後務必將筆蓋蓋緊，避免顏料乾掉。

如何挑選濕畫工具？

速寫除了乾技法，也常見運用濕技法來添加畫面的色彩。濕技法最常以淡彩，也就是清水和透明水彩融合出清透明亮的顏料來表現有溫度的人文氣息。挑選時，除了要方便攜帶，也應該從使用層面，比如筆觸特色、水彩的特性來考量，才會有最好的效果。

水彩筆的種類

水彩筆是由筆毛、金屬套管、筆桿組成。筆毛有動物毛（貂毛、豬鬃、牛毛等）或合成毛（尼龍），筆桿則有木桿、塑膠桿或金屬桿。一支好的水彩筆必須滿足以下條件：筆毛吸水力強、毛尖捏開後濃密整齊、收攏時不分叉、筆腹飽滿，每一筆畫下去後都能很快恢復原狀。貂毛柔軟且富彈性、含水性佳，品質最好也最貴，也因此市面上推出了許多仿貂毛的筆刷，價格親切許多。

水彩筆的筆觸特色與選購要點

速寫經常使用圓、尖、平頭筆，每種筆頭造型的筆觸各有特色，建議各帶一支，適時選用特定的筆型。以下分別以圓頭筆、尖頭筆、平頭筆示範直線、曲線的筆觸和塗布的幅度，最後附上給初學者的選購建議。

圓頭水彩筆

●直線

●曲線

●塗布幅度

●選購要點

圓筆沾濕後，筆尖可以收齊、勾勒細緻的輪廓，筆腹飽滿圓潤也適合平塗，用途很廣。建議初學者挑選6號或8號、半貂毛（吸吐水穩定、價格親切）的圓筆。

> **TIPS**
>
> 如果無法一次帶足各種筆頭，可以優先挑選筆觸變化較豐富的圓頭筆。

尖頭水彩筆

● 直線

● 曲線

● 塗布幅度

● 選購要點

尖筆能將筆幅控制在一定的範圍，顏料不會沾染到其他部分，適合描繪細節，含水量也比小支的圓筆多，可以連續畫細長線條而不斷水。初學者可優先挑選聚合性佳的筆毛種類。

平頭水彩筆

● 直線

● 曲線

● 塗布幅度

● 選購要點

平頭筆用在大面積的平塗、或描繪平直的邊線和有稜角的形狀。初學者挑選時，注意筆端是否整齊劃一。

自來水筆

自來水筆的構造介紹

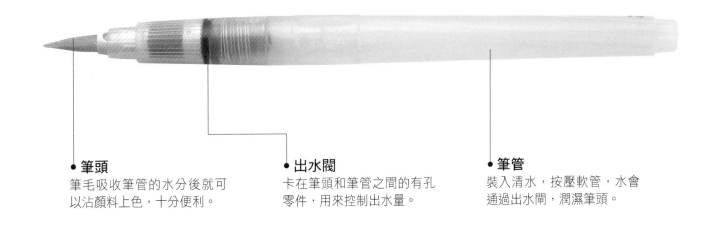

● **筆頭**
筆毛吸收筆管的水分後就可以沾顏料上色，十分便利。

● **出水閥**
卡在筆頭和筆管之間的有孔零件，用來控制出水量。

● **筆管**
裝入清水，按壓軟管，水會通過出水閘，潤濕筆頭。

自來水筆的筆觸特色與選購要點

● 直線

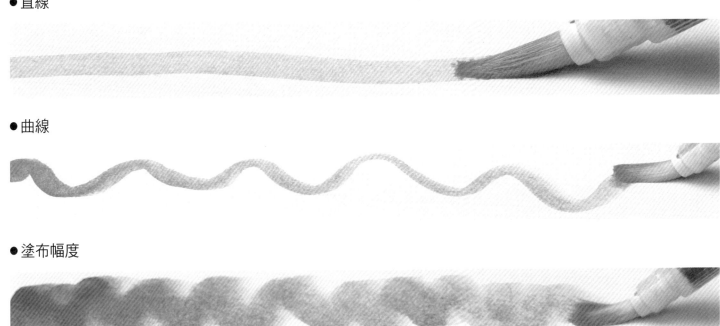

● 曲線

● 塗布幅度

● **選購要點**

水筆的筆頭有大小和造型（圓頭或平頭）的差異，建議初學者優先選購中號的圓頭筆。挑選筆管長短則視使用的顏料類型，搭配色鉛筆所需的水量較少，筆管長度一般即可，搭配水彩的用水量較多，長筆管較為適合。

透明水彩

速寫作品的上色，使用透明水彩的效果會比不透明水彩佳。從下方的兩張圖中可以比較出透明水彩和不透明水彩的效果差異。

透明水彩 vs. 不透明水彩

透明水彩

不透明水彩

水彩種類	透明水彩	不透明水彩
顏料特性	顏料以「加水」方式稀釋、調勻後，在白色畫紙上會呈現清透鮮麗的色彩。	顏料具有覆蓋性，色彩較為濃厚沉著，深淺須利用白色顏料來調整。
疊色表現	容易疊色，上層顏料會透出下方顏料，層次變化豐富且具有輕透感，可保留原始的鉛筆底稿，風格清新。	疊色後，上層顏料會完全蓋過下方顏料，層次愈多畫面愈厚重，因此可以修改上色的失誤，但較無層次感
初學建議	初學者的練習重點是掌握描繪對象的外型，建議適合學習先打底稿、再使用透明水彩上色的淡彩技法。	
選購要點	透明水彩中，牛頓牌、好賓牌的色彩穩定、顯色性佳，很受創作者歡迎。建議入門者挑選學生級12或18色的軟管水彩組，不足的顏色再自行調色，訓練色感。如果想先購買零散的顏料來嘗試，不需要購買白色，以清水調色即可。	

水性色鉛筆

最簡單的色鉛筆技法是以乾燥的筆頭在紙上直接畫線及上色。在眾多色鉛筆種類中，水性色鉛筆最為有趣，其色粉可以溶於水，因此呈現兼具鉛筆的細密的紋路和水彩的流暢輕柔感。水性、油性色鉛筆的差異從以下的對照圖和表格就可明白。

水性色鉛筆 vs.油性色鉛筆

水性色鉛筆 　　　油性色鉛筆

 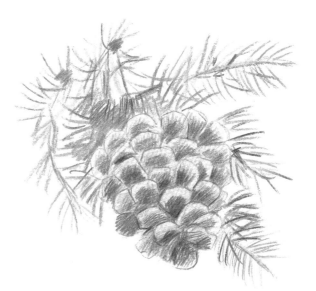

水彩種類	水性色鉛筆	油性色鉛筆
顏料特性	筆芯比油性色鉛筆軟，顏色柔和、無光澤。未沾水前，可以畫出豐富有如鉛筆般的明暗層次。色粉遇水後會溶解如水彩一般。	筆芯較脆，材質中含蠟、帶光澤，但不溶於水。色彩鮮艷，但色調不太會因為施力輕重有顯著變化。
疊色表現	色粉顆粒較粗、顏色較深，沾水後，顏色轉為鮮艷。乾塗時，比油性筆不容易疊色。	色粉顆粒較細、顏色明亮飽和、筆觸流暢。只能乾塗，容易疊色。
初學建議	水性色鉛筆的使用方式簡單，畫面質感多元，搭配水彩筆或水筆還能取代水彩，非常適合攜帶出門。	
選購要點	各品牌的色系組合不同，可視個人的顏色偏好來挑選，視需要再購買單支來補充不足的顏色。施德樓的顏色適用於各種題材、價格相對便宜，此外，輝柏的學生級組合也很適合初學者。	

調色盤、裝水容器

水彩筆的調色、混色、洗筆動作都要有調色盤和洗筆容器才能進行。外出作畫最好挑選方便收納、不占空間的工具。下面介紹幾款適合速寫使用的調色盤和洗筆容器，以及選購時的注意事項。

調色盤

調色盤須具備足夠的顏料儲存格和可以盡情調色的大盤面。常用的盤面有鋁製和塑膠材質、要容易清潔並耐用。折疊式調色盤的造型輕巧，適合外出攜帶，不僅節省空間，也可避免顏料沾到其他物品。此外，調色盤內還可以放入一小塊海綿，用來吸收筆刷的多餘水分。

裝水用的洗筆容器

洗筆容器除了開口要廣，盡可能挑選可摺疊或疊合的款式，以利外出使用。邊緣不要太銳利以免刮傷筆毛和筆桿。容器要採兩兩分離的設計，一個專門用來洗筆，一個裝清水供調色用，才能保持畫面明亮清透。

如何挑選輔助工具？

認識了主要畫材的挑選要點，輔助工具的準備功夫也不可馬虎，接下來介紹好用小工具的挑選和使用方法，之後就可以一一點齊裝備，準備出發作畫了。

輔助工具的選購要點和使用方法

橡皮擦

速寫通常只要準備一個好擦拭的硬橡皮擦，能擦得乾淨、不會擦破紙張，而且不用出太大力就夠用了。推薦品牌：天鵝牌、飛龍牌。鉛筆和炭筆速寫，最好再準備一塊軟橡皮擦，適時沾黏畫面上的碳粉，製造反光效果。

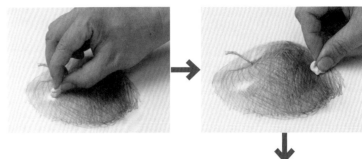

美工刀／削鉛筆機

美工刀應該挑選小型、好握、可更換刀片且有安全卡榫的設計。使用時一手拿穩畫筆、一手慢慢地推刀片，多練習幾次很快就能上手；隨身型削鉛筆器固然方便，但常有容易削斷或削去太多、浪費筆材的疑慮，挑選時要注意削孔和筆是否能吻合。色鉛筆的筆芯軟，購買削鉛筆器前需先確認是否為色鉛筆專用款。

長尾夾、紙膠帶、或圖釘

這三種小工具都可以用來固定畫紙。紙膠帶盡可能挑選美術專用，要有粘性又不能過黏而傷害紙張，保持乾燥不受潮。使用時，沿著畫紙的邊緣平貼固定在畫板上，可以避免畫水彩時紙張遇水產生皺褶。

固定噴膠

購買時要辨明瓶身上寫明的是保護膠，而非完稿膠。保護膠的黏度低、快乾，用來保護畫面；完稿膠則黏度高，噴灑後的畫作反而容易沾黏灰塵，破壞作品。固定噴膠適用於鉛筆、炭筆、炭精筆、色鉛筆、粉蠟筆等作品。使用空間要注意通風，將作品稍微平放或傾斜、距離約15～30公分再均勻噴灑。老人牌（JANUA）、牛頓（Winsor-Newton）、雄獅等品牌都很實惠好用。

海綿、衛生紙

調色盤內附或自製的小塊海綿可以隨時吸取水彩筆上多餘的水分，使用後應該清洗乾淨，方便下次再用。衛生紙則用來控制畫上的水分流溢情形，材質只要好吸水、不容易掉屑、干擾畫面即可。

如何挑選畫紙？

紙張對作品的質感有很大的影響。一般在挑選畫紙時，會要求①要能吸水，但吸水性不能太強。②紙的表面要有紋理，以便留住顏料和水分。③紙張不要太薄，紙質不宜過於鬆散，因為經不起作畫過程中的反覆修改，導致破損或起毛絮，影響畫面效果。

不同紙材適合表現的效果

幾乎所有的紙張都可以拿來速寫。但如果要讓畫作的表現更好，應該依據紙張的質地、粗細紋理、吸水性、顯色性、厚度等特性挑選適合的畫紙，讓畫筆、顏料、畫紙相互輝映。以下挑選五種紙材呈現同一幅作品，藉此比較其中的差異。

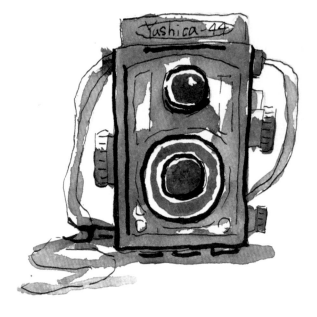

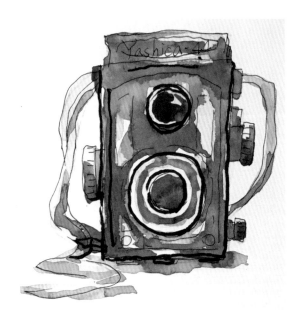

圖畫紙

水彩筆在圖畫紙上來回塗刷時容易起毛絮、磨損，相較之下，比較適合表現鉛筆、色鉛筆等乾性媒材。不過，還是建議初學者能盡量選擇專用的素描紙或水彩紙，作品的品質會更穩定。

素描紙

素描紙的光滑或粗糙程度視實際作畫的需要來決定。明暗調性強烈或需要精細描繪的作品可以選擇較緻密光滑的類型。此外，厚度也要適中，太薄的紙很容易因為使用橡皮擦修改而破損。建議入門者可以選用法國康頌（Canson）的初階素描紙或素描本，價格實惠，可多加練習。

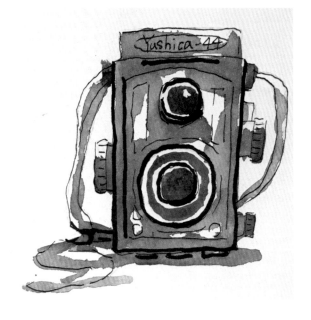

水彩紙

挑選水彩紙時，應該視題材的細膩度來挑選細紋、中紋、或粗紋紙。常見的台灣博士紙價格低、但顏料乾後容易褪色，較受歡迎的水彩紙還有日本、義大利、英國、法國紙等。其中，又以吸水適中、顯色性佳的法國亞契士（ARCHES）棉漿水彩紙最頂級。初學者可以從品質中上、價格實惠的紙張入門，熟練後再選用高級紙。

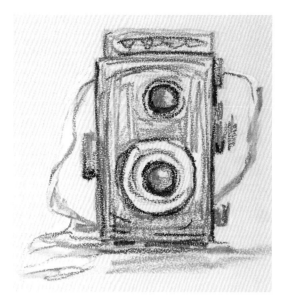

粉彩紙

粉彩紙顏色的挑選，建議以想呈現的氣氛、描繪對象的背景色或主色為優先，或是和主色搭配起來協調的紙色。當然也可以試試看用相對的顏色來發揮創意。盡量避免過於鮮豔的顏色，以免粉彩筆或粉蠟筆無法覆蓋底色。

雲彩紙

如果想要利用雲彩紙有趣的紋路來嘗試不同的效果，建議初學者先從白色或米色等淡色紙張開始練習，等熟悉了紙張特性，再依題材的需要購買其他的紙色。

挑選畫本的注意事項

畫本的尺寸、形狀、用紙種類繁多，購買前請仔細評估紙張是否符合需求。畫本上幾乎都會註明適用的媒材，如果看不懂封面上的標示或對紙張性質有任何疑問，都可以諮詢美術用品店內的服務人員。

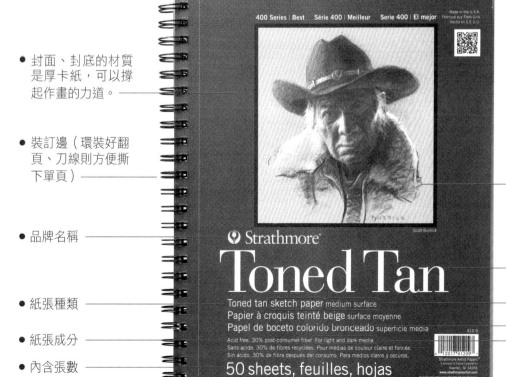

- 封面、封底的材質是厚卡紙，可以撐起作畫的力道。
- 裝訂邊（環裝好翻頁、刀線則方便撕下單頁）
- 品牌名稱
- 紙張種類
- 紙張成分
- 內含張數
- 紙張尺寸

TIPS

想近距離速寫人物，可以挑選尺寸較小的畫本；長方形畫本則適合攤開畫遼闊的風景，也可以轉向畫直立的高樓。

- 作品表現範例
- 紙張色澤
- 紋路（細／中／粗）
- 素描本（水彩上色請選擇水彩本）
- 適用媒材
- 單張磅數

Part 2
基礎技法暖身

速寫的過程講究速度和流暢感，如果我們能先熟悉運筆的動作和線條的表現，畫起來不僅順暢許多，畫面也會更加豐富。線條是速寫的基本元素，在上場作畫前，掌握各種不同的線條變化是初學者重要的準備功課。

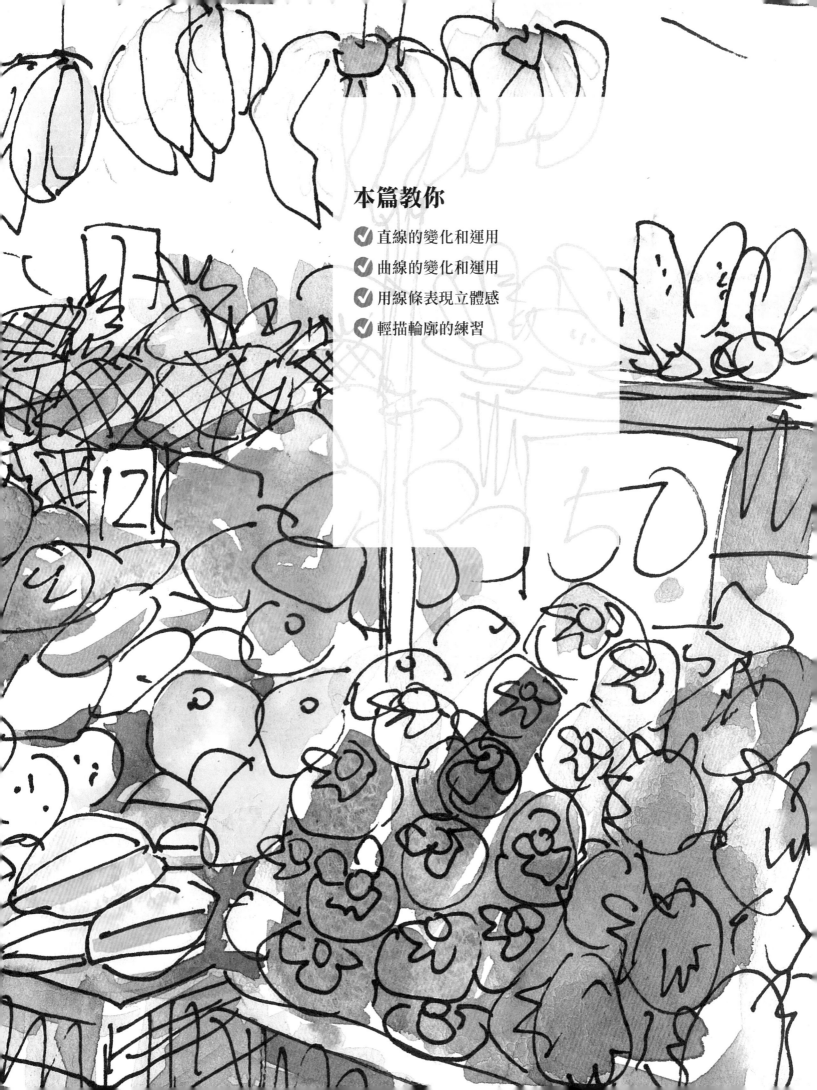

本篇教你

基礎練習：直線和曲線

即興速寫是用心感受、用眼觀察週遭事物，同時運用線條快速掌握對象的外形，簡單來說就是直線和曲線的變化和搭配，因此能夠隨心所欲一筆畫出流暢又飽滿的線條，正是即興速寫的靈魂所在。多練習不同的握筆方式和手腕施力，可幫助我們做豐富的線條變化。

畫出穩定的直線

練習1：徒手畫平行線

透過手眼協調練習畫平行線，是為了熟悉控制直線穩定性的手部運動方式。熟練了之後，就可以在速寫的有限時間內，用平行線迅速抓出物體的外形和細節，做為最基本的造形元素。

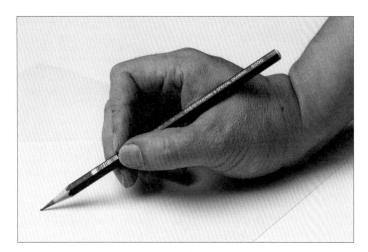

Step1 預備落筆姿勢

準備一張空白紙、一支鉛筆，以平常寫字的方式執筆，整隻手臂微貼在桌上，形成以手腕為支點的預備姿勢。

Step2 維持穩定度

左右來回擺動手腕，帶動鉛筆畫下一段直線，再於下方重複畫線，第二條橫線應與第一條橫線平行，以下類推。

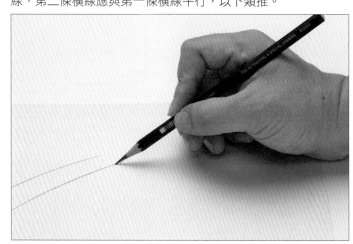

TIPS

改變下筆和停筆的角度，練習畫平行的直線（上→下）、斜線、交叉線、Z字線，各種方向都練習幾次，就可以加快畫線的速度。

Step3 檢視練習成果

檢視線條之間是否平行、間距一致且穩定平直。多練習幾次，很快就能掌握訣竅。

練習2：線條的深淺變化

直接用鉛筆單色速寫時，線條的深淺是表現物體明暗調性最快速且必備的技法。物體的表面有了明暗差異，就能塑造本身的立體感和空間的臨場感。

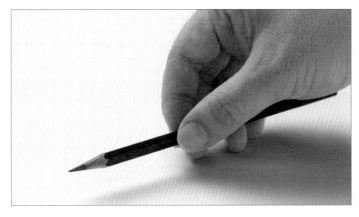

Step1 預備落筆姿勢

準備一張空白紙、一支6B鉛筆，用拇指和食指捏住筆桿，保持筆桿與畫紙平行的預備姿勢。

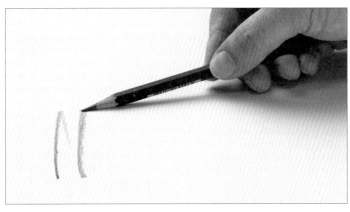

Step2 線條深淺變化

由深到淺的層次變化，主要透過控制下筆的力道，從最重的力道來回畫，逐漸減弱，愈淺的線條力道愈輕。

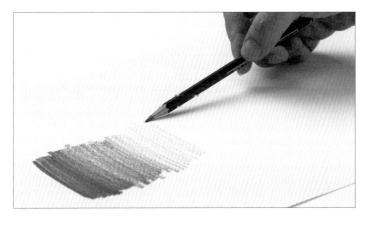

Step3 檢視練習成果

看看最深的線條濃度是否已經飽和，就算再加力道也不會變得更黑。如果想知道濃淡的其他可能性，就換用其他號數的鉛筆來練習。

INFO 鉛筆筆桿上的數字代表什麼？

以一盒施德樓的頂級素描鉛筆來看，筆芯從最淺、最硬的2H到最深、最軟的8B共有12支。筆桿上B前面的數字愈大，筆芯愈軟、濃度也愈深，可畫出的深淺漸層跨度也愈大。從下方的比較圖中，可以看到6B鉛筆飽和時最深的黑色比2B還要深。初學者可以視自己的掌控能力和畫面想達到的層次細膩度來挑選鉛筆。

2B鉛筆

6B鉛筆

畫出靈動的曲線

曲線在視覺上，總教人感受到源源不絕的生命力和韻律，運用的時機遍布在生活當中，也是基本的畫面元素之一。描繪曲線時，主要倚賴拇指和食指握筆的靈活度來控制線條的走向，下面我們就來練習曲線的各種變化。

C、S、W形曲線的隨興練習

首先，分別練習畫出簡單的C、S、W形曲線。線條可以連續、也可以斷開，練習時隨興所至，做多種變化嘗試。實際作畫時，照著對象的瞬間動作或某個局部的線條走向，選用接近的曲線來表現即可。

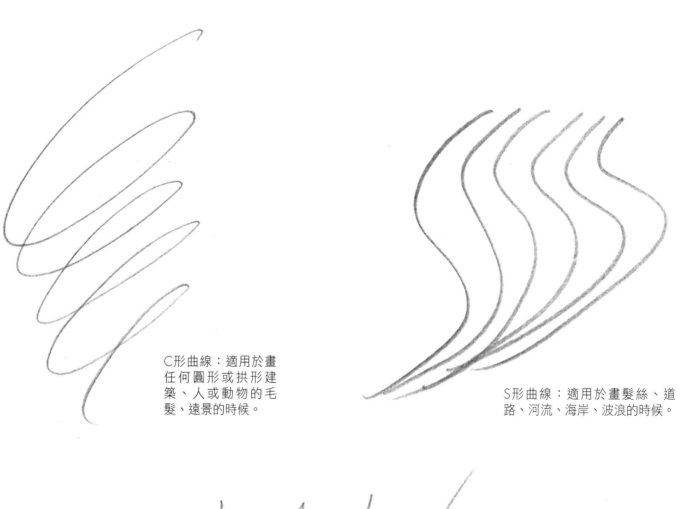

C形曲線：適用於畫任何圓形或拱形建築、人或動物的毛髮、遠景的時候。

S形曲線：適用於畫髮絲、道路、河流、海岸、波浪的時候。

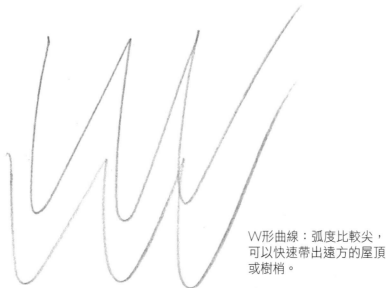

W形曲線：弧度比較尖，可以快速帶出遠方的屋頂或樹梢。

C形曲線的規則練習

即興速寫並不會強烈要求外形的工整,比如對稱、鏡像等效果,但是有規律的曲線練習可以提升我們畫弧形的控制力,對特定造形的拿捏將更加自信。

圓形和橢圓形練習

要順利畫出一個正圓形並不如想像中的簡單,除了多練習畫對稱的曲線,如果能對幾何形狀的比例有更好的理解,就能善用簡單的技巧畫出漂亮的圓形和橢圓形。

1 圓形的構成方式

2 橢圓形的構成方式

練習圓形時,先畫一條橫線段,在線段的中心點再畫一條長度相等的垂直線段。

橢圓形的概念很簡單,它是拉長、壓扁的正圓形,因此我們先畫出一長一短、互相垂直的兩條輔助線段。

依序將線段的端點以弧線相連,四段弧線的弧度必須左右、上下、斜向相互對稱,逐步修整好的圓周就是正圓形。

同圓形畫法,將線段的端點以弧線相連,形成上下、左右兩半對稱的形狀,連接好的周長即是橢圓形。

基礎練習：從平面到立體

速寫的第一步是畫出短時間內觀察到的物體「外形」，也就是以線條為基本單位，連接出包含了幾何形狀的平面輪廓，再經過適當的變形並賦予光影差異，達到接近現實的立體效果。這種造形方法相當簡單直觀。下面就利用生活中的不同物件，來練習從線、面、到立體的速寫方式。

分析物體的結構

當萬物化約成最簡單的造形，大致上可以歸納出方形、圓形、三角形等幾何形狀。物體可能只包括單一的幾何，如蘋果（圓形）；也可能由不同的幾何組成，例如馬克杯（圓形＋方形）。

單一幾何的物體

茶壺

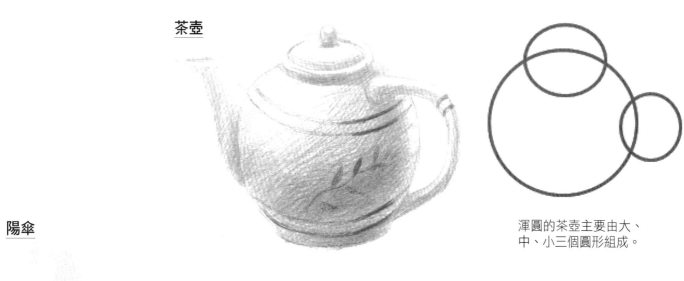

渾圓的茶壺主要由大、中、小三個圓形組成。

陽傘

露天咖啡座張開的洋傘，遠看就像是一個巨大的等腰三角形。

糖果罐

從正側面來看糖果罐，可以發現一直、一橫的兩個長方形。

多幾何的物體

從正上方的角度來看，
鼓面是一個正圓形；從
正側面的角度來看，鼓
身是一個長方形。

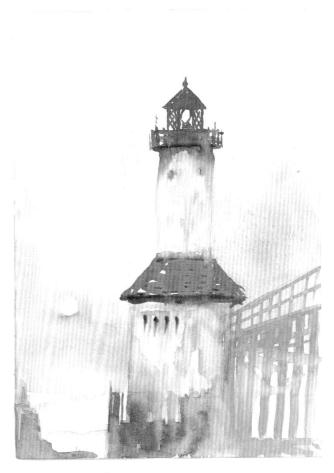

從正側面來看腳
踏車，可以發現
兩個輪子是巨大
的圓形，中間支
架則是兩個不小
不同的三角形。

正側面的燈塔主要分為
上下兩個直立的白色方
形，下層的屋頂呈梯
形，最上方的瞭望台則
包含方形、三角形和頂
端的小圓鐘。

從平面到立體

學會了分析物體的結構，描繪在紙上成為平面形狀之後，實際上，物體在畫紙上呈現的立體感與畫者的視角和光線的照射方向有極大的關係。只要仔細觀察，拿捏好「正確」的形狀和光影分布情形，就可以畫出逼真的作品。

圓形物體練習：茶壺

Step1：幾何變形

透過適當的變形，將壺蓋和把手的正圓形修正成符合眼睛實際觀察到的橢圓形。

Step2：區分明暗部位

不管是以單色鉛筆，或用色鉛筆、水彩等其他媒材上色，都必須充分掌握光線造成的明暗分布，立體化的祕密就藏在其中。

光源

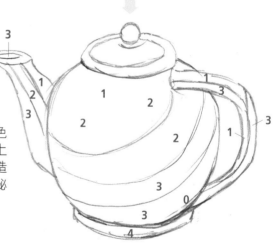

0 反光 → 1 亮 → 2 灰 → 3 暗 → 4 最暗

Step3：以交疊斜線畫出濃淡

確定好明暗區塊後，只要利用交叉斜線，控制力道由亮到暗依序疊加，一層層畫出濃淡的效果就完成了。

反光部位可以在交疊線條的過程中直接少畫一些線條，或者在整體完成後以軟橡皮擦擦拭。

圓形＋方形物體練習：行進鼓

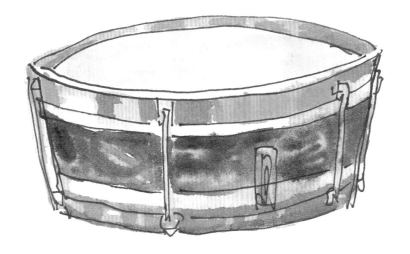

Step1：幾何變形

圓形和長方形如果從同一個角度看過去，實際上是一個圓柱體。因此，先將正圓形改為橢圓形，再將長方形的長邊線條微幅上彎，與橢圓的兩側端點相連。底部的長邊也改成同樣的弧度。兩個短邊的兩條直線則改為稍微向內傾的 \ /。

Step2：增加厚實感

為了畫出物體的厚度，在橢圓形的內部加入一個較小的橢圓。

Step3：區分明暗部位

光源位於左上方，依序從左到右規劃好明暗程度。

光源

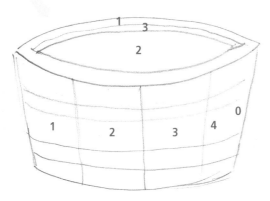

0反光→1亮→2灰→3暗→4最暗

Step4：碳色完成圖

從最亮處開始，以輕柔的線條填色，愈底部的線條力道愈重，重疊的層次也愈多。鼓的厚度則是透過內圈橢圓的深色來表現，

三角形＋長方形＋梯形＋圓形物體練習：燈塔

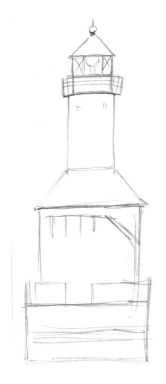

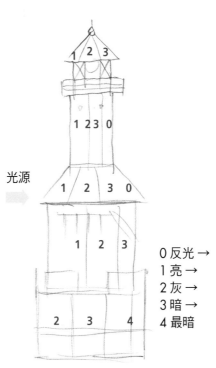

光源

0 反光 →
1 亮 →
2 灰 →
3 暗 →
4 最暗

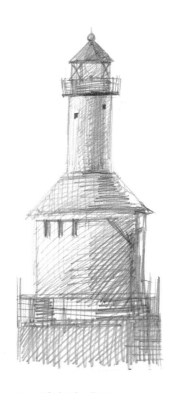

Step1：用幾何形狀打稿

從最下方的燈塔底座往最上層的瞭望台分別畫正方形、梯形、長方形、三角形和圓形。在底稿階段，除了基本的形體，物體的細節如交錯的支架和窗戶，也可以一併描繪。

Step2：區分明暗部位

在形體輪廓中區分出亮暗部位，燈塔的體積較大，加上夕陽斜照，深淺層次也會比較多。

Step3：碳色完成圖

依照左圖區塊，從最亮處開始以交疊線條製造亮暗差異，以輕柔的線條打底，愈底部的線條力道愈重，重層的次數也愈多。

基礎練習：輕描輪廓

整合前面練習過的線條和幾何畫法，輔以適當的細節，物體的樣貌就儼然成形了。速寫不需要畫得很精緻，但懂得適當的變形、去蕪存菁是最關鍵的能力。下面示範兩種在不同時間限制下的作畫過程和成果。

輪廓的畫法示範：河畔舢舨

悠閒的午後漫步河畔，停靠在岸邊的木造舢舨一下就吸引我的目光。由於時間充裕，先以鉛筆打底稿，再換鋼筆畫正式的墨線輪廓，接著處理船體厚度和船板紋路等細節，最後帶出水面的波光。用色上，完全照著極具地方風情的傳統舢舨配色，船體以藍為主色，船底裝飾是白、綠、和象徵幸運的深紅色。

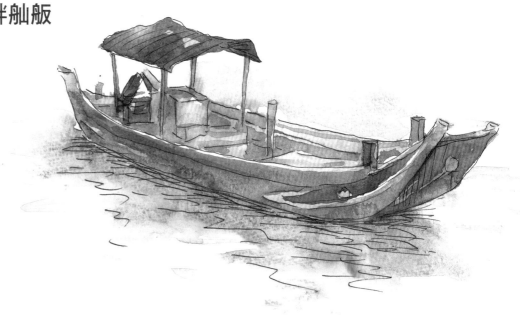

1 以鉛筆標記出物體輪廓的端點。

2 畫出略為傾斜的長方體，擦去船頭的局部線條，畫一個平行四邊形，代表前端的裝飾面板。

3 修整輪廓，使線條和轉角變得柔和。拉高前端的船角、加入船中間的肋骨線條和遮雨棚。將前端裝飾面板和船側板的線條連接起來，擦去多餘的記號和線條。

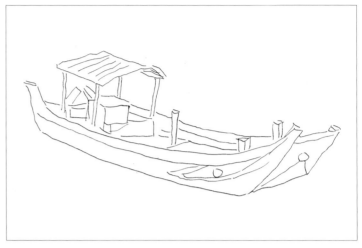

④ 以鋼筆重描輪廓，擦去鉛筆稿。在船柱的頂端先畫出一個小區塊、下方畫直線，可以表現船的厚度和立體感。再以簡單幾筆畫出中間隔板、船身裝飾、雨棚紋路和下方雜物。

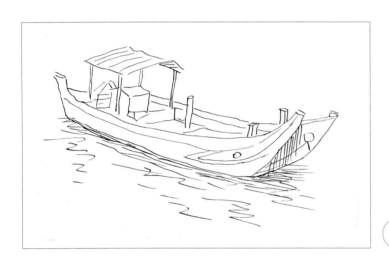

⑤ 裝飾板上畫出陰影，沿著船底畫出密集的水紋，周圍水面則較鬆散地畫S形水紋。

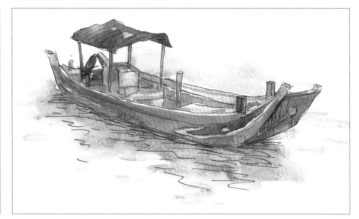

⑥ 最後，用水彩由淺到深依序上色，畫作完成。

輪廓的簡筆示範

速寫表現當下的印象時，更常省略細節，直接凸顯物體給你的主觀印象，客觀上不符合實際樣貌也沒關係。抽象畫法注重的是意義的傳達，只要能達成自己期待的效果即可。下面就以同一幅舢舨來做示範。這一次，直接用鋼筆快速地幾筆帶過，只保留最外殼的藍色、木材的棕色和夕陽映照下的黃色。

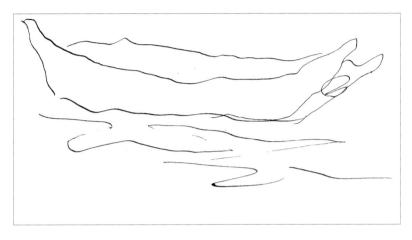

(1) 先觀察，在心中設想船身的形狀、船板上揚的幅度、下筆的起始點和順序。直接用鋼筆將心裡設定的畫面以最少的線條畫出來。

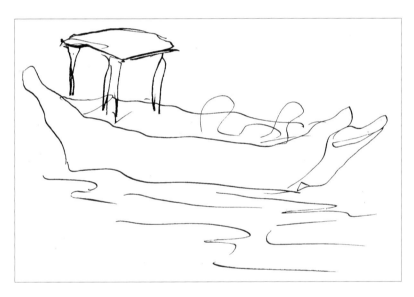

(2) 從船內往上畫出遮雨棚和零星的船柱線條。帶過的線條十分隨意，不需要仔細刻劃厚度或紋路。

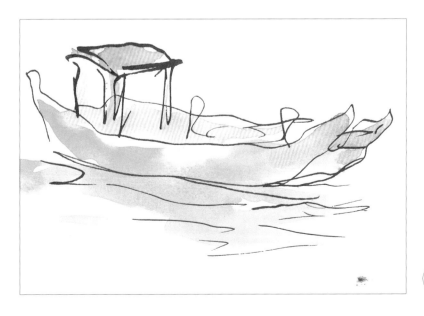

(3) 捨棄原本傳統的配色，僅保留占最大面積的藍色、棕色，將水彩顏料加入大量清水調勻，渲染上色。

Part 3
形態的掌握方法

在即興速寫中，愈能以精簡的筆法掌握對象的形態神韻，往往愈是令人驚艷。然而精簡的筆法程度和繁複的界限並沒有一定準則，端看畫者希望傳達出的效果。重點是同樣都要能在即興的作品當中傳神地呈現畫者對描繪對象的心思和美感。因此，如何在平日所見到的人、事、景、物中掌握描繪形體和狀態的方法，也是基本功的一部分。

本篇教你

靜態對象

速寫靜態的對象時，經常會從時間的永恆感、永恆感的微妙變化，或是不同的觀看角度、特殊的解析方式、情緒感受等面向來傳達畫者的主觀體會。速寫時，多會以沈穩的線條來表現永恆，若暗示時間在靜態中流逝，也可以運用快速畫成、或是較為扭曲騷動的線條來表達。

陶罐的永恆之美

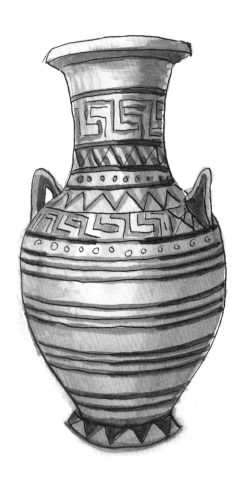

◎**速寫材料箱**：2B鉛筆、鋼筆、橡皮擦、好賓30色透明水彩組、圓頭水彩筆、尖頭水彩筆、調色盤、洗筆筒、水彩紙速寫本。

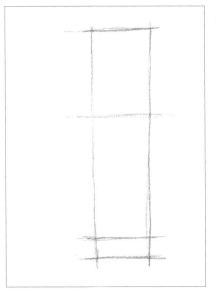

① 使用2B鉛筆，依照比例畫出瓶口、瓶頸、瓶底、底座等四條橫向基準線，並且在瓶口兩側分別畫出垂直的輔助線，以求畫面的平穩。

② 觀察瓶身的對稱特性，在基準線上做端點記號，以畫S形弧線的方式將記號相連，勾勒出瓶身輪廓。接著補上瓶口和底座的弧線，以及接近三角形的左右把手。

TIPS

圖形的角度、
間距和方向是
古典秩序感之
所在,請耐心
描繪。

③ 用鋼筆重描筆輪廓,留意線條的穩定度和完整
性,以表現古文物完好無缺的保存狀態。完成
後將鉛筆線擦掉。

④ 觀察和描繪細部。在下半部瓶身畫兩端向上微
彎、相互平行的裝飾橫線,三條為一組。再仔
細刻畫上半部的圖騰裝飾,必須畫出每一段獨特的
幾何和規律。等乾。

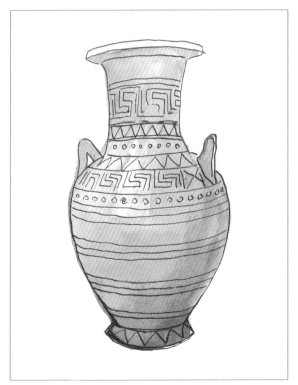

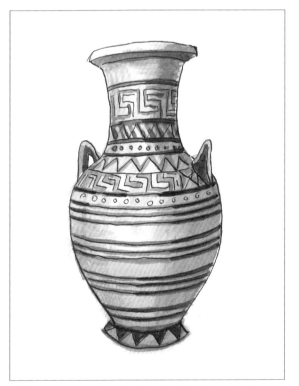

⑤ 接著,預留最亮部的一小塊亮面不上色,其他
部分用圓頭水彩筆沾銘黃和少量橙色顏料,加
適量水調勻後上色。筆洗淨。趁第一層顏色未乾,
沾土黃色和少量焦赭顏料加大量水調勻,直接在右
下方暗部上色,使兩層顏色相互暈染,等乾。

⑥ 最後,用尖頭筆沾生赭或焦赭色,在瓶口下
緣、把手內側和飾帶刷上深色,表現陶罐的厚
度和紋路。筆刷稍微清洗,以富含水分帶點剩餘顏
料的筆刷上一層薄薄的影子。畫作完成。

51

綻放的野百合

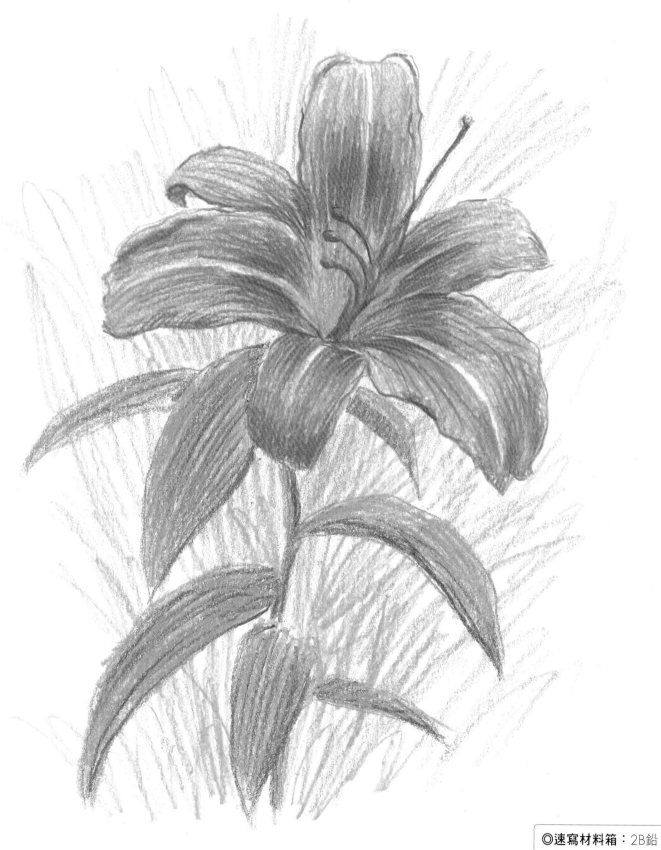

◎**速寫材料箱**：2B鉛
筆、施德樓36色水
性色鉛筆、橡皮
擦、速寫本

① 透過點、線定位的方式，先決定正中心下筆的位置，用
　2B鉛筆做記號，再觀察花瓣的長度，分別拉直線到6片花
瓣的端點，標上記號。

② 從6個端點記號出發，約略畫出6個三角形，兩兩相連像
　六芒星一樣。確認好後，將多餘的線條擦掉。

③ 仔細觀察花瓣形狀，將三角形擴展成四邊形或多邊形。

④ 使用橘色色鉛筆，一邊將底稿修改成較為自然的線條，
　一邊擦去鉛筆線。輪廓完成。

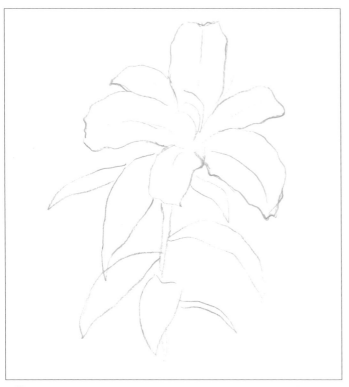

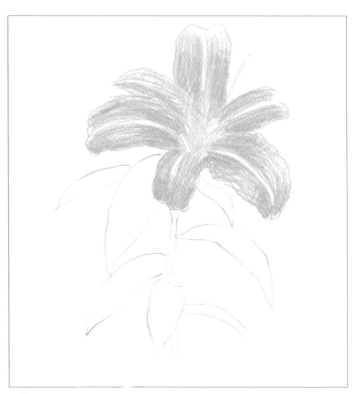

⑤ 接著處理花的細部：順著花瓣的生長方向，在中央畫一條曲線，並約略畫出彎曲的花蕊。換綠色色鉛筆，以同樣的方法找到葉子的中心線和端點，用綠色色鉛筆描出葉子和莖的外形。

⑥ 換用橘色筆，順著留白的中線來回擺動手腕，在每一朵花瓣上一筆一筆快速畫出方向一致的紋理。

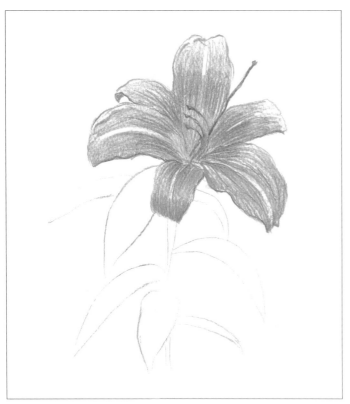

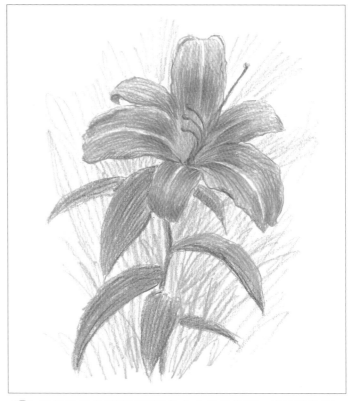

⑦ 接著用紅色筆加深輪廓，並在靠近花心和花瓣的末端疊上較短的線條，強化層次和外捲的張力。將花蕊上色、在末端畫圓。換用黃色和綠色筆，填補花心的空白處，加少許綠色線條，表現底部透出的花托顏色。

⑧ 最後用綠色筆順著葉子的走向畫出葉脈。換淺綠色筆，以連續畫 Z 字線的方式上色做為背景的草地。在底部和暗部可以再疊上藍色和紫色來加強層次。畫作完成。

動態對象

即興速寫很適合用來捕捉動態,例如被風吹動的樹、奔跑的動物、嬉鬧的孩童等。由於線條是主要的表現媒介,光影的立體感相對比較不重要。作畫的首要任務是找到描畫對象的「動作線」,利用快速的直線和自由的曲線來表現動感。不同於靜態對象,動態的描繪更為主觀、形體會經過變形調整或省略細部,以表達畫者當下的強烈感受。

隨風擺動的芭蕉葉

◎速寫材料箱:
2B鉛筆、鋼筆、橡皮擦、好賓牌30色透明水彩組、圓頭水彩筆、調色盤、洗筆筒、水彩紙速寫本。

① 選定一顆主要的芭蕉樹,先用2B鉛筆畫出樹幹的輪廓和支撐大葉片擺動的葉柄(動作線)。兩側的蕉葉也畫出此線。

② 以葉柄為中心,順其走向,畫出接近長條形的葉片。利用S形、∩形等弧線畫出被風吹得彎折的葉片邊緣。

③ 葉柄改用鋼筆畫兩條線加粗,再將鉛筆畫的長條形葉片修出不完全連續的輪廓。畫出纖細的橫向葉脈和大小不一的裂縫。不完整的葉面呈現了芭蕉微微擺動的空氣感。

④ 補完左右側的其他芭蕉樹。注意在葉片交疊處,下方葉片的輪廓線條會中斷,越過了上方葉片後再往另一端延伸。底稿完成,等乾,擦去多餘的鉛筆線。

⑤ 觀察光源，區分出亮部和暗部後開始上色。首先，用圓頭水彩筆沾淺綠色和黃色水彩，加適量水調勻成飽滿的黃綠色，在亮部上色。筆不洗，加一點深綠色調勻，刷在比較「老」的葉片和暗部。筆洗淨。

TIPS

葉片不須刷滿顏色，隨興的留白能創造較豐富的層次，畫面也會更通透活潑。

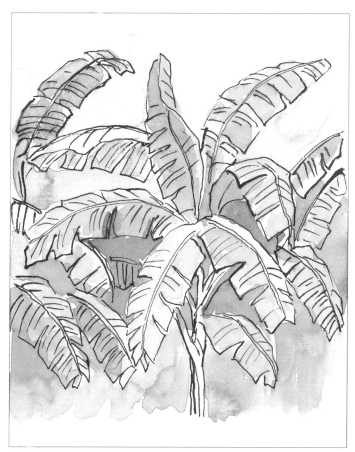

⑥ 用圓筆沾翠綠色加水調勻，補滿芭蕉林間的更深處。筆浸在水筆筒中洗淡顏料，以剩餘的顏料由下往上刷背景色。筆不洗。

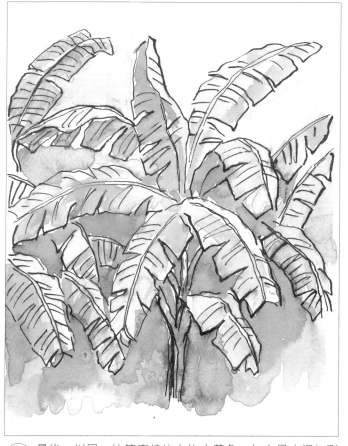

⑦ 最後，以同一枝筆直接沾少許土黃色，加少量水調勻刷在樹幹上。畫作完成。

草地上快樂奔跑的大狗

◎**速寫材料箱**：2B鉛筆、橡皮擦、雄獅牌12色蠟筆組、速寫本

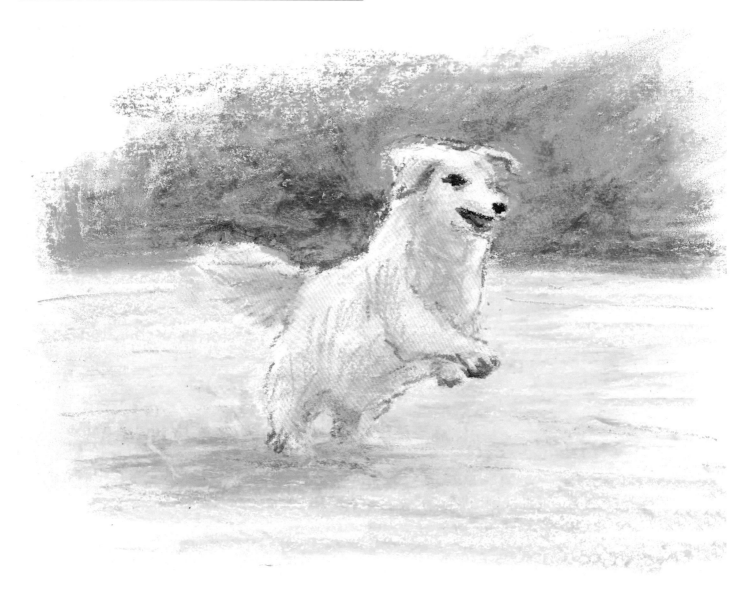

① 首先，仔細觀察狗在奔跑時的姿態，用2B鉛筆打稿。先畫頭部的橢圓形，再延伸主要動作線：抬起且交叉的前腳、後腳、上揚的尾巴，將各部位定位好。

② 依照大狗的實際體型，順著動作線畫塊面，帶出壯碩的量體感。檢查修整後再擦掉動作線。

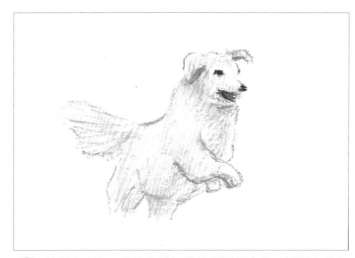

③ 接著，使用紫色蠟筆修出自然的外形。前後腳的關節處要畫出轉折角度。在尾巴部位畫幾筆上揚的線條。再用黑色蠟筆描出眼睛、鼻子、嘴巴，嘴巴的中間補上紅色。

④ 使用皮膚色、黃綠色蠟筆先後疊兩層底色。再用土黃色蠟筆加深耳、鼻、下巴、腹部等局部輪廓，並且在頸部、前胸、下腹、後腳畫同方向的斜線，帶出毛髮的飄逸感。

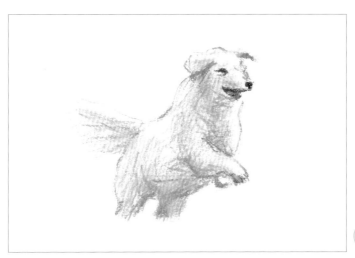

為了表現狗的奔跑英姿，選用非常適合表現多層次毛髮的蠟筆，不只一筆一畫都能絲絲分明、疊色效果也很好。

⑤ 可以再使用同色系的深色線條來疊加毛髮的筆觸，凸顯速度和立體感，使畫面更生動。

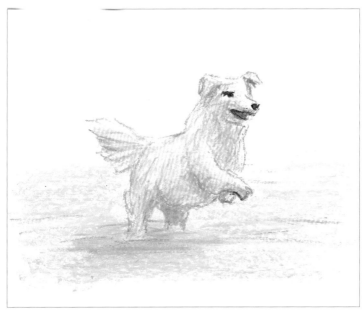

⑥ 最後將背景上色。用黃綠色蠟筆以畫橫線的方式平塗草地，再疊上深綠色做為影子。再用橘色蠟筆在草地上加幾筆橫線，代表泥土。背景的綠樹林依序以淺綠、深綠、藍色塗滿。最後，在樹林的底部加上棕色。畫作完成。

人的形態

人的造形分為臉和身體兩大部分。臉的五官特色和表情，加上肢體的特色和動作，是人物畫最基本的表現重點。下面我們就依序介紹人形的速寫方法，先認識輪廓和整體比例，再深入表情和動作的變化，以建構快速造形的能力。

臉部比例

人的臉部畫法很簡單，利用橢圓形和幾條輔助線就能定位出五官位置。以下是頭部的正面和側面畫法示範。

正面 / **側面**

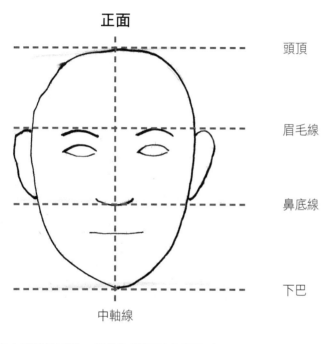
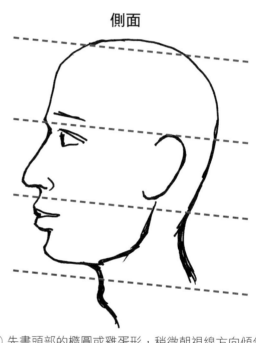

① 先畫出頭部的形狀，通常為橢圓形或雞蛋形。
② 畫兩條水平線將頭部三等分。第一條線即為眉毛的高度，第二條線落在鼻子的底部。
③ 畫一條對分的垂直中軸線，之後定位眉毛和鼻子。
④ 在眉毛下方畫眼睛，兩眼的間距約為一隻眼睛的寬度。
⑤ 鼻子跟下巴的中間偏上方為嘴巴。
⑥ 眉毛和鼻子兩條水平線之間為耳朵位置。

① 先畫頭部的橢圓或雞蛋形，稍微朝視線方向傾斜。
② 依同樣角度，畫兩條水平線將頭部三等分。
③ 由上到下依序描出眼窩、鼻樑、鼻尖、鼻底、人中、上唇、下唇、唇溝到下巴的凹凸輪廓。
④ 眼睛和嘴巴大致呈扇形；在眉毛和鼻子兩條水平線之間定位耳朵；並在下巴到耳朵間畫出腮幫的線條。
⑤ 從下巴和後腦分別向下畫出頸部線條，男人的前頸有一處凸出，代表喉結。

INFO 小孩和老人的臉部特色

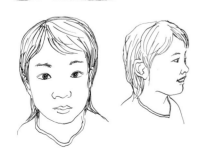

小孩的雙眼間距稍寬、睫毛捲長，下巴較為後縮，下唇下方的唇溝線可以凸顯小孩嘴巴嘟起的模樣。

老人的額頭、脖子、眼周、鼻翼兩側紋路較深，眼瞼、眼袋、臉頰有下垂情形，頭髮稀疏。年齡的痕跡以線條來酌量刻劃。

人體的畫法

男人　　　　　　　　　　　　　　　　　　　　女人

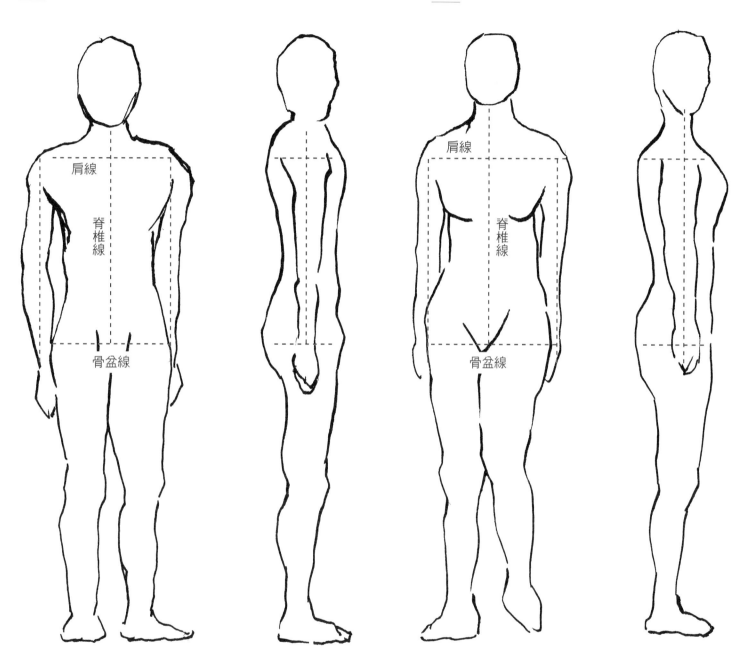

① 以頭部為基礎（1等分），畫出完整身高。人體頭部和身高的比例約為1：7（七頭身）。此比例會因為種族、年齡、個人發展而不同，並無一定。作畫前要用心觀察，依實際所見為主。
② 在頭部以下，用橫線分別畫出肩膀和骨盆的寬度。肩線會比骨盆線寬，分別代表上下半身最寬的肩膀和臀部。女性臀部的比例較大。
③ 接著，從肩線正中心向下畫一條垂直的上半身中軸線，代表脊椎。
④ 再次觀察人物，從肩線端點、和接近骨盆線端點的位置分別向下畫出兩條線段，代表手和腳。
⑤ 最後以這些線條組成的動作線為基礎，往左右擴展出身體的實際面積。

五官的畫法

眼睛和眉毛

- 眉頭位置比眉尾低，以遠離鼻子為整體的走向。

- 反光出現在瞳孔或角膜上，使眼精看起來清澈有神。

- 眼瞼就是眼皮，此處顏色較深。

- 瞳孔是眼睛最深色的部位，外圍虹膜的顏色較淡，有明顯的放射狀線條。

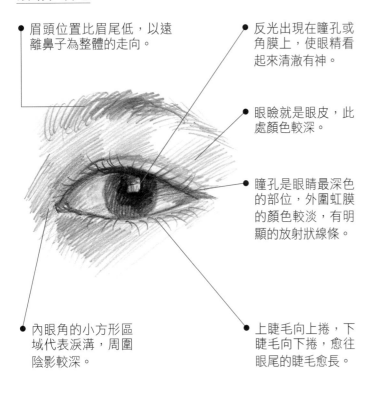

- 內眼角的小方形區域代表淚溝，周圍陰影較深。

- 上睫毛向上捲，下睫毛向下捲，愈往眼尾的睫毛愈長。

女性的雙眼

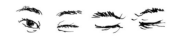
男性的眉毛通常較濃。

從正側面只能看到一隻眼睛，呈三角形或扇形。

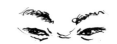
閉眼或眨眼時是由於眼周肌肉用力，細紋線條是描繪的重點。

從斜角描繪時，遠端的眼睛看起來比較小、眉毛稍短。兩個瞳孔會一起看向左或看向右。

生氣時皺著眉頭，眼睛變得細長，眉毛內傾，兩眼之間和眼睛下方都會出現皺紋。

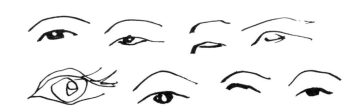

更簡單的眼睛畫法。

鼻子

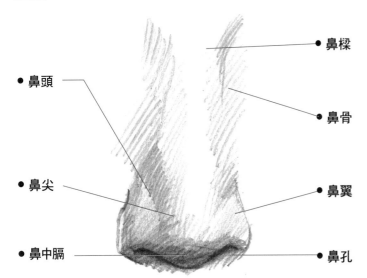

- 鼻樑
- 鼻骨
- 鼻頭
- 鼻尖
- 鼻翼
- 鼻中膈
- 鼻孔

鼻樑和鼻翼的兩側、鼻孔內部和下方都是比較不受光的位置，因此要加上陰影，表現立體感。

速寫時，只要畫出鼻樑、鼻翼和鼻孔的線條，就足以代表鼻子的結構。女性的鼻子比較小巧、鼻翼較窄、線條柔和。適當省略遠端的一些線條，可以表達出觀察者的視線方向。

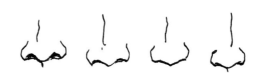
從不同高度描繪的正面圖，鼻孔露出的程度不同。

從不同角度描繪的側面圖，鼻翼的輪廓線可能會隱沒。

更簡單的鼻子畫法。

嘴巴

嘴角的凹陷處也可以傳達表情。

凹凸有緻的上唇線條。上唇的上半部受光，顏色較淡。

以下凹的弧線帶出嘴唇最飽滿的三個唇珠部位。

兩片嘴唇相夾的唇裂線是最深色的部位。

在唇溝處加上陰影，嘴巴會變得比較立體、飽滿。

嘴巴開合狀態的速寫練習。加入稍微彎曲的唇紋和齒縫線條，看起來比較真實。唇溝的弧線，兼具表現下唇厚度和喜怒哀樂的功能。

從側面速寫不同開合程度的嘴巴。上唇的陰影比較明顯。

更簡單的嘴巴畫法。

耳朵

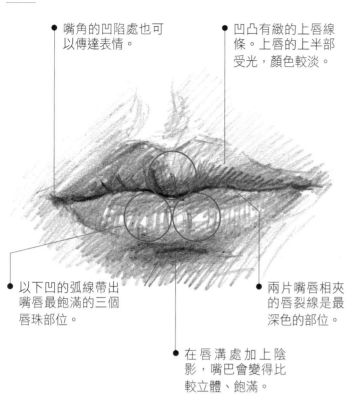

外耳輪，為耳朵最外圍的骨骼輪廓，可以用一條或兩條線畫C型來表現。

內耳輪，為耳朵內圈的骨骼輪廓，每個人的凸出程度不同。

耳屏，為最內側的外凸區塊，耳屏的後方就是耳洞（耳道）。

耳垂基本上可視為一個圓形，視個人特徵拉長或拉寬。

速寫時，畫出耳輪、對耳輪、耳屏、耳垂的線條，就足以表達耳朵的基本結構。個人的特徵，比如耳朵的貼合程度、耳垂的大小以及觀察的視角，才是速寫所捕捉的重點。

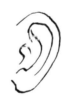

側面，一般大小的速寫練習。

側面，耳朵比較不貼頭部，耳輪外顯。

耳垂較長。

從背面描繪時，外耳輪和耳朵與頭部相接的軟骨是描繪的重點。

更簡單的耳朵畫法。

在不同的光線下，耳朵內外會有不同陰影效果，仔細觀察，畫出陰影以表現立體感。內、外耳輪通常是受光部位，耳道的洞口則是最深色的部位。

四肢動作畫法

即興速寫人物時，一組貫穿頭部、脊椎和手腳的動作線可以幫助我們迅速掌握人的動態姿勢。作畫時，先粗略地畫出動作線，再以動作線為基礎，順勢發展出身體的輪廓，就能夠將動作的瞬間凝結下來。下面我們就利用動作線，來練習行、立、坐、臥等四種基本姿勢。

站立

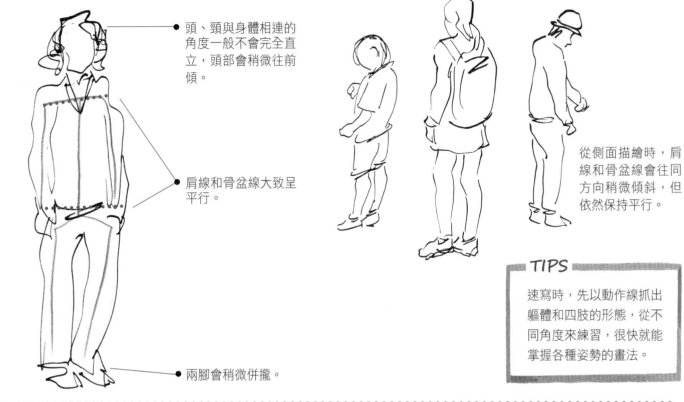

- 頭、頸與身體相連的角度一般不會完全直立，頭部會稍微往前傾。

- 肩線和骨盆線大致呈平行。

- 兩腳會稍微併攏。

從側面描繪時，肩線和骨盆線會往同方向稍微傾斜，但依然保持平行。

TIPS

速寫時，先以動作線抓出軀體和四肢的形態，從不同角度來練習，很快就能掌握各種姿勢的畫法。

行走

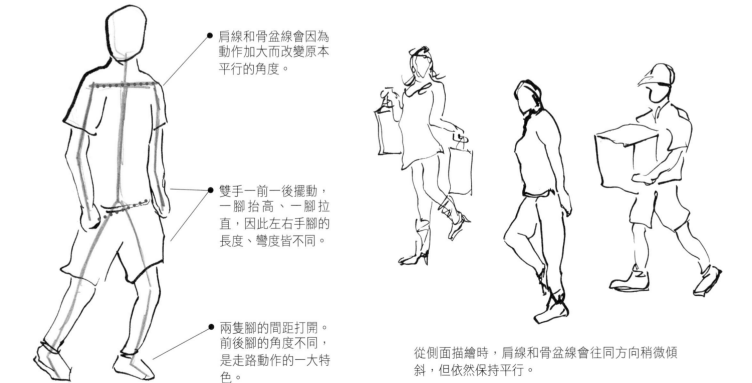

- 肩線和骨盆線會因為動作加大而改變原本平行的角度。

- 雙手一前一後擺動，一腳抬高、一腳拉直，因此左右手腳的長度、彎度皆不同。

- 兩隻腳的間距打開。前後腳的角度不同，是走路動作的一大特色。

從側面描繪時，肩線和骨盆線會往同方向稍微傾斜，但依然保持平行。

坐姿

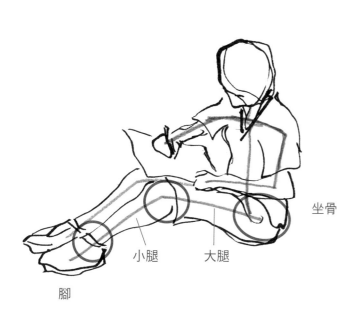

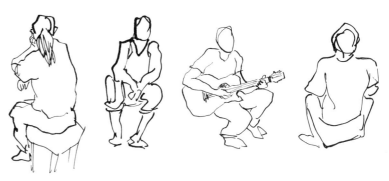

不同坐姿的挺背程度都會影響脊椎線的畫法，可能有圓背（弧形線條）、凹背（S型線條）、直背（垂直線條）等變化。

坐骨

小腿　　大腿

腳

骨盆、膝蓋、腳踝的轉折是腳部動作的速寫重點。

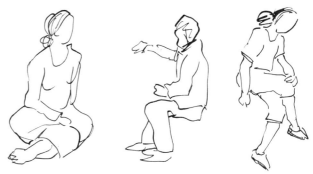

在腰間、膝蓋、褲管等彎折部位的衣物上多畫幾條皺褶，也是表現動態姿勢不可或缺的細節。

臥姿

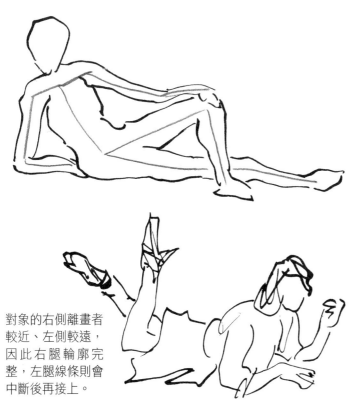

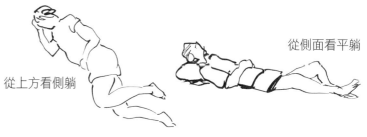

從上方看側躺

從側面看平躺

從不同的角度速寫人物，除了用線條結構出身體，還要考量畫者和對象的遠近關係，將看的見與被遮住的部位都表現出來。

對象的右側離畫者較近、左側較遠，因此右腿輪廓完整，左腿線條則會中斷後再接上。

兩個相似的臥姿，左圖的上半身抬起，一手撐在地板上，因此脊椎的側彎度會比右圖大。

65

手的畫法

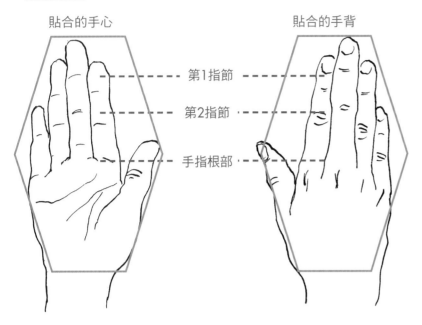

貼合的手心　　　　　貼合的手背

第1指節

第2指節

手指根部

①先畫出大略的外形。手掌以大拇指的第一個關節為分界，畫一正一反的梯形。
②沿著下方倒梯形的邊線畫出拇指的形狀，加上指節紋路。
③畫出四指的指節位置。食指到小指的指節可以連成一條弧線，但指節高度不同。仔細觀察，勾勒手掌形狀和指節位置，最後加上指甲的弧線。
④手心需加上數條掌紋。

練習生活中常見的動作，比如拿東西、握拳、握筆、手張開、抓、捏等，熟悉指頭長短、關節，以及局部隱沒在視線外的畫法。

腳的細部畫法

速寫時，通常畫穿鞋，比較少有畫赤腳的情形。但熟悉腳的結構和曲線，畫起鞋子才會栩栩如生。腳主要分為腳背、腳趾、腳底、腳跟和腳踝。

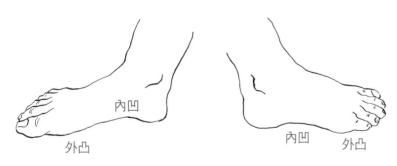

內凹

外凸　　　　　內凹　　外凸

①首先描繪腳底曲線。曲線的前段弧度緩緩上揚，到腳弓處為最高點，向下弧度較大，連出近90度的腳跟弧形。
②依序畫出腳趾、趾節和趾甲。依照個人腳趾的長短，可能連成尖弧形或圓弧形。四條指縫向內聚攏。
③畫出腳趾到小腿的腳背線條。
④畫出向外凸的腳踝線條。

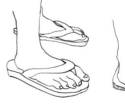

留意腿部的線條，腳踝通常是小腿最細的部位。

拖鞋的外形比腳掌稍大，多為平底、有厚度，視程度畫出露出的腳趾。

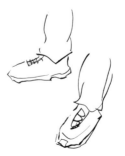

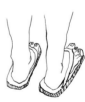

鞋帶和褲管的皺紋也是描繪的重點。

高跟鞋的鞋底線條很陡，從後方觀察，只看見鞋底和鞋跟。

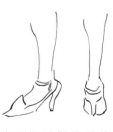

人物速寫練習

認識了人物的身體、五官和各種姿態的作畫重點，下面我們就用四組動作幅度不同的簡單人物來練習實際的畫法。速寫動態人物，首要的步驟是仔細觀察動作的態勢和結構，以動作線為輔助。

高中生的上籃英姿

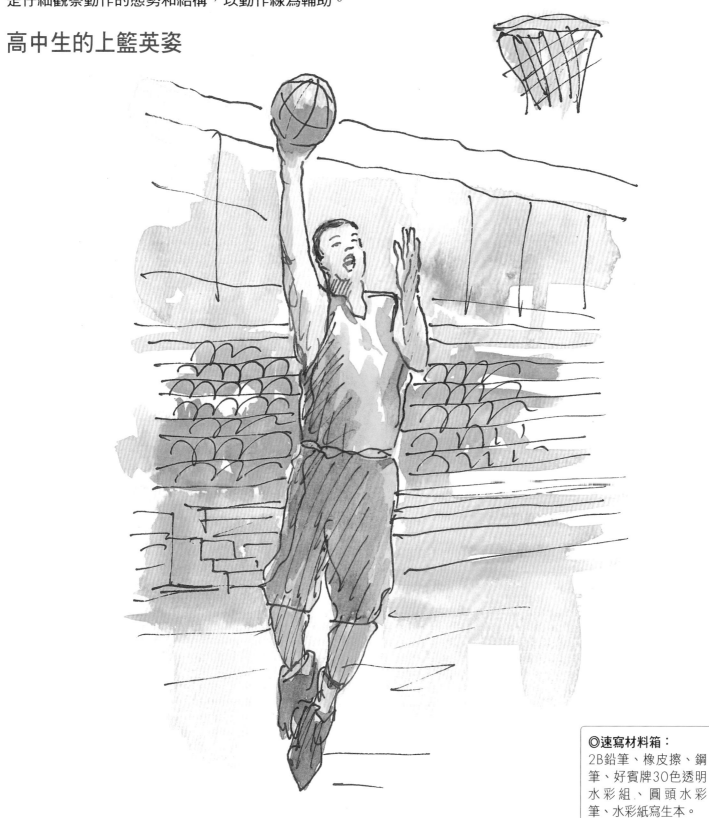

◎速寫材料箱：
2B鉛筆、橡皮擦、鋼筆、好賓牌30色透明水彩組、圓頭水彩筆、水彩紙寫生本。

① 首先，觀察球員的身形和動作，用2B鉛筆以畫火柴人的方式畫出頭部的橢圓、脊椎和四肢的動作線。左右手臂和腳背的長度不一，兩腳線條在末端交叉。

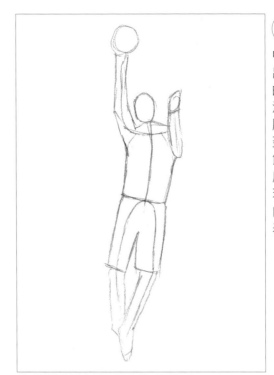

② 接著，以動作線為中心，向外畫出身體和四肢的塊狀範圍。注意手腕、手肘、腋下、膝蓋、腳踝等關節的轉折幅度，將手包住球、身體稍微向前弓的動作表現出來。

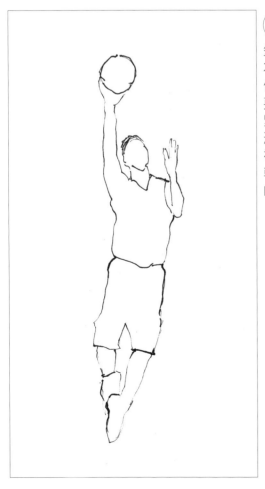

③ 用鋼筆重描②的鉛筆線，描線時不特意要求線條筆直，反而要表現出球衣緊貼著球員所形成的自然皺褶。完成後等乾，擦掉多餘的鉛筆線。

④ 接著，添上球員的五官。並且依照右上方的光源方向，在暗部畫出同方向的俐落斜線，帶出速度感和光影效果。

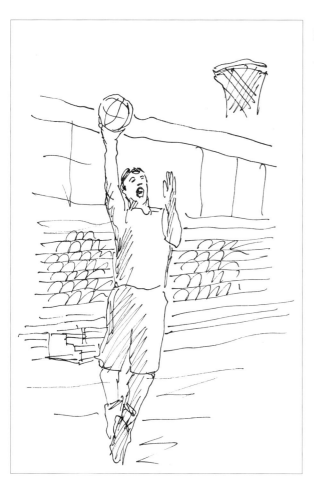

5 加入背景。以畫平行線的方式畫出後方座位區，線條保持一定間距，甚至用更隨意的波浪線來代表觀眾，畫的時候保有秩序感即可。

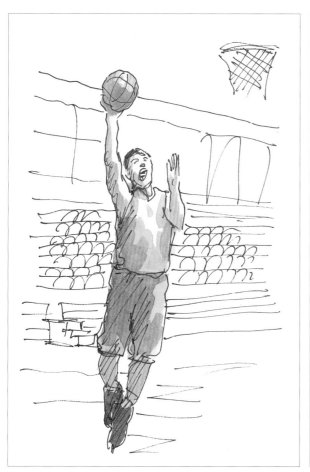

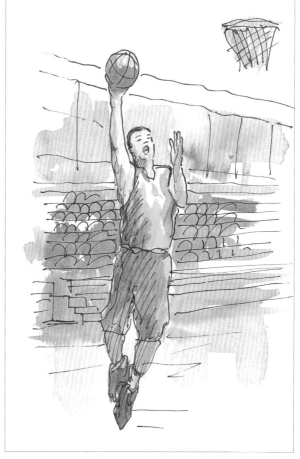

6 完成的鋼筆速寫圖如果上了色，畫面的豐富度和現場印象可因此加深。先用圓頭筆沾皮膚色顏料加水調勻，塗在頭、手、腳等外露部位。筆不洗，沾少許橘色調和後，上在斜線部位，筆洗淨。沾橘色畫籃球，最亮處要留白，筆洗淨。在球衣上刷一層淡綠色，暗部再加上深綠色，使深綠在淺綠的上層自然暈開。觀眾席和籃框則以先淺後深的順序塗上鈷黃、深黃和玫瑰紅色。畫作完成。

追泡泡的小孩

◎**速寫材料箱**：2B鉛筆、橡皮擦、Staedler36色水性色鉛筆組、圖畫紙寫生本

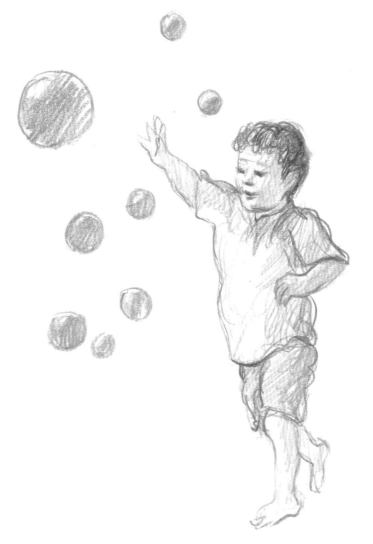

① 用2B鉛筆畫出動作線。觀察小孩的身材比例，先畫頭部的圓形，再向下畫出脊椎線、定出肩膀和骨盆位置，並且在兩側畫出代表手腳的曲線。

② 以上述動作線為基準，輕輕描出身體的輪廓，完成後將內部的動作線擦掉。

③ 使用棕色水性色鉛筆,以自然的線條重描②的輪廓。並且在手掌的塊狀區域畫出手指的形狀。小男孩在抓泡泡的五指張開,另一隻手因為跑步,稍微合併往下彎。

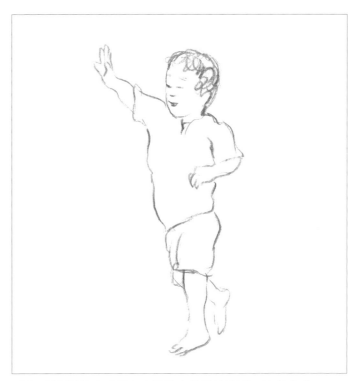

④ 用打圈的方式畫出小男孩自然捲的頭髮。輪廓完成。

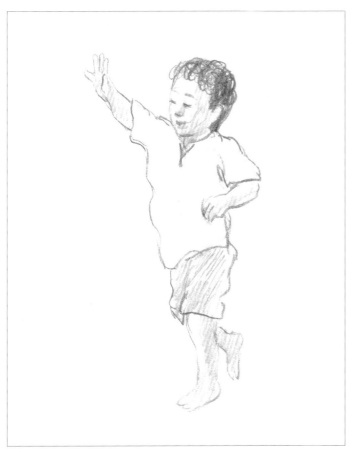

⑤ 接著練習上色,讓人物更立體。依據左上方的光源,在身體的暗部上一層薄薄的桃色,在衣服和褲子的暗部分別上淺黃、淺橘,並以淺橘色鉛筆畫短線加深五官。

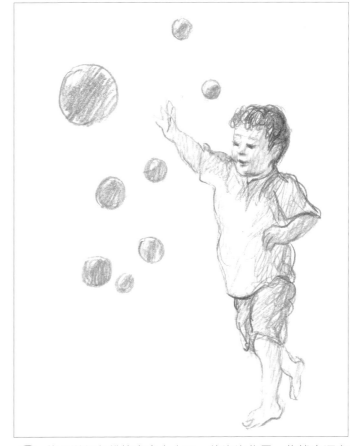

⑥ 使用洋紅色鉛筆畫出大小不一的泡泡位置,依據光源方向留白,其餘部位畫斜線上色。最後再用較深的顏色加強身體的暗部,讓立體感更強烈。畫作完成。

老夫婦手牽手的背影

◎速寫材料箱：
2B鉛筆、橡皮擦、鋼筆、
好賓牌30色透明水彩組、
水彩紙速寫本。

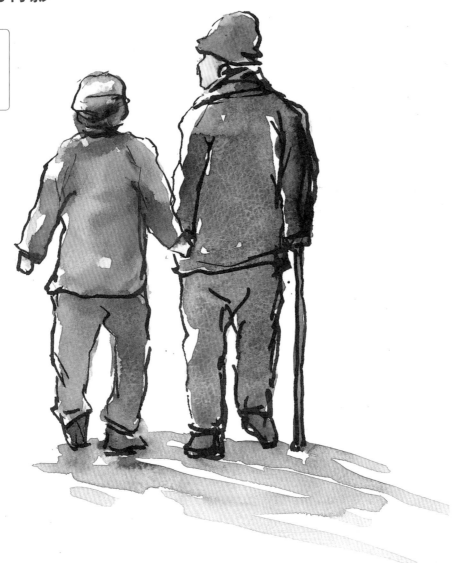

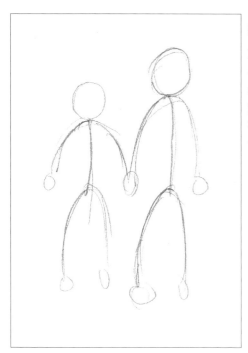

① 首先，用2B
鉛筆打稿。
觀察老人的身材比
例，畫兩個圓形代
表頭部，然後向下
畫出脊椎線。在脊
椎線段的上下兩端
分別畫∩形，代表
自然垂下的手腳。

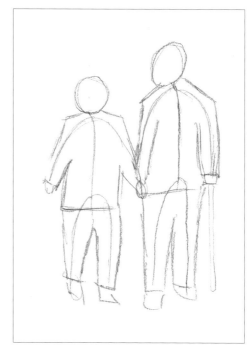

② 以脊椎線和
四肢線為動
作基準線，向外發
展出對稱的身體面
積，完成後將動作
線擦掉。

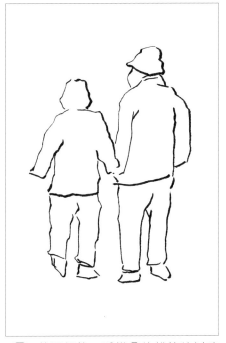

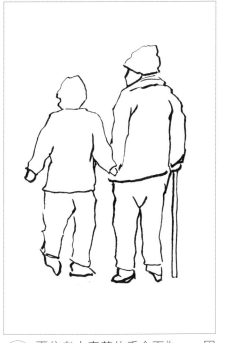

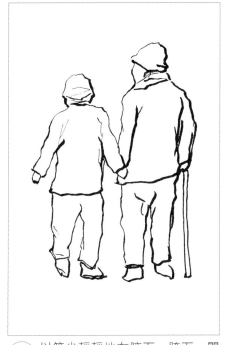

③ 使用鋼筆，重描②的鉛筆線以確立輪廓。鋼筆的線條有粗細變化，很能表現出老人因為身形瘦小，顯得衣褲寬鬆的動感。

④ 兩位老人牽著的手合而為一，因此僅須畫出三個小小的手部區塊。老爺爺的右手需向下畫出一根垂直的拐杖。

⑤ 以筆尖輕輕地在腋下、胯下、關節和帽子等部位適度添加極細的皺褶線，表現行走中的動態。輪廓完成，等乾。

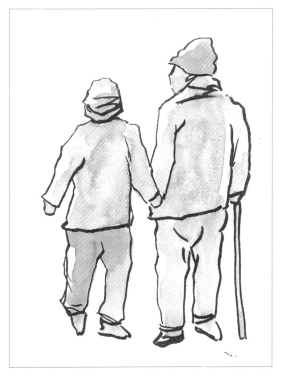

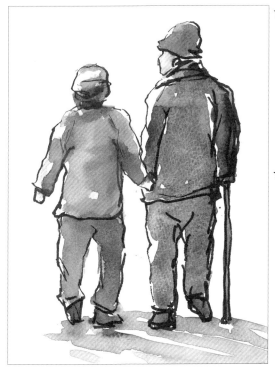

★左側人物用色（底色／暗部）
• 帽子：朱紅／朱紅＋生赭
• 上衣：海綠＋橙色／海綠＋生赭
• 褲子：橙紅／橙紅＋生赭

★右側人物用色（底色／暗部）
• 帽子：生赭／焦赭＋生赭
• 衣褲：天藍＋少量生赭／鈷藍＋較多生赭
• 生赭色常用來弱化物件的彩度。

⑥ 在調色盤上準備好顏料，使用圓筆一次沾取一色加適量清水調淡上底色和加強暗部，使兩層顏色產生暈染，創造自然的顏料流動感，畫面可隨興留白。最後再沾少許生赭色，畫下斜長的身影。畫作完成。

車窗旁看書的女子

◎速寫材料箱：2B鉛筆、橡皮擦、好賓30色透明水彩組、圓頭水彩筆、洗筆筒、調色盤、水彩紙寫生本。

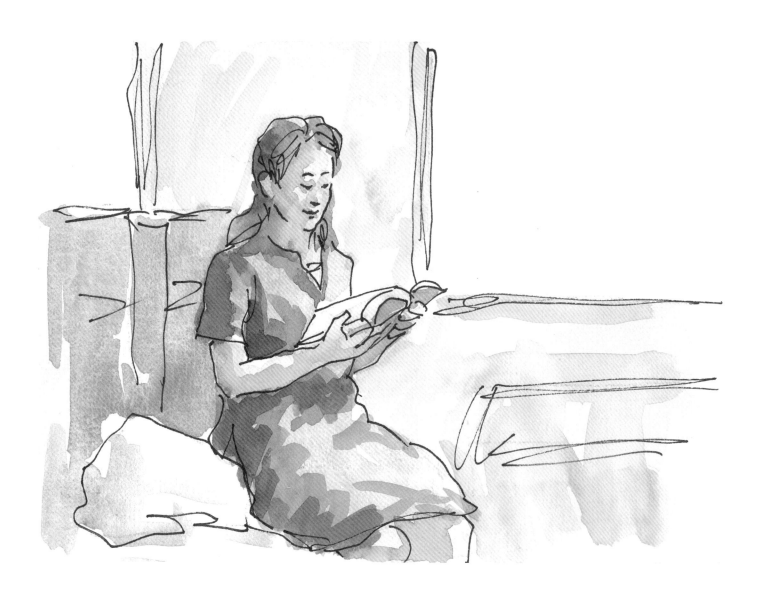

① 用2B鉛筆畫橢圓代表頭部。在橢圓底部延伸畫出坐姿動作線，包括彎折的脊椎和雙腳。接著畫出肩膀的寬度，以及手肘關節彎曲的左右手線條。

② 以上述動作線為基準，用方形和長條形大概抓出身體和四肢的塊狀範圍。確認好後，擦去動作線。

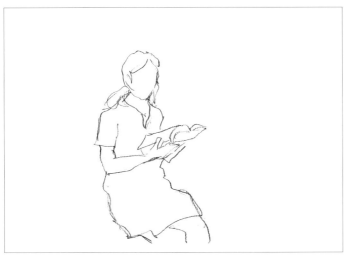

③ 用鋼筆，以自然的線條重描②的輪廓，一邊將輪廓線條修改得自然，一邊擦掉原始線條。受觀看角度影響，左半身的線條會比右半身完整，以此原則，畫出頭髮的輪廓和手上的書。

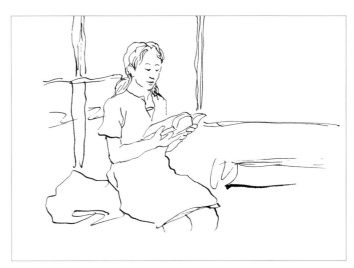

④ 以直線和橫線將後方的車窗邊框、座椅的輪廓畫出；以短線條畫五官，再以幾條短弧線畫出髮絲的方向，底稿完成。

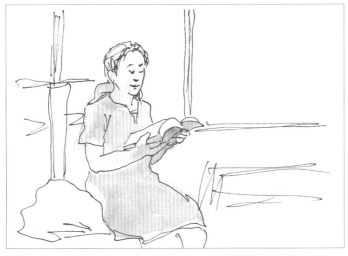

⑤ 使用圓筆，沾銘黃色透明水彩加水調淡，大面積刷在車廂上做為底色，筆洗淨。沾洋紅色顏料加水調淡畫衣服，筆洗淨。沾生赭色加水調淡，上在頭髮和書背上，等乾。

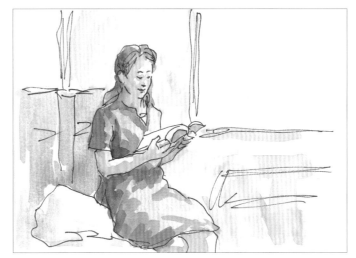

⑥ 光源來自左側窗外。在各個暗部，如衣服的皺褶和側臉疊上較深的同色系色彩，加強深淺差異以帶出立體感。視需要補充深色區塊如髮色，簡單的人物造形就完成了。

Part 4
畫面布局的技巧

學會了形態的畫法,接下來就可以開始安排整張畫面了。當我們遇到引發情感的事物,透過適當的取景和構圖,很快就能在紙上鋪排出對的氣氛。本篇教你結構畫面的先後順序:取景、找出水平線、透視。取景是在一片繁雜連綿的景色中裁剪出最有表現價值的片段;水平線用來設定畫題的位置;透視則能夠畫出物體深度和立體感。透過三段式步驟,畫面的主次關係和真實感就建立完成。

本篇教你

✓ 找出怦然心動的速寫對象

✓ 3種水平線構圖法

✓ 用透視法來傳達立體感

Step1：取景

任何讓人心動的場景都可能是我們想要速寫的對象。在日常生活或特殊的場景如旅行中的見聞，讓人怦然心動的瞬間往往是一種整體的氛圍，而非鉅細靡遺的細節。如同所有藝術創作都會經過主觀裁剪和重組，即興速寫也一樣，甚至更需要取捨，將有意義的片段淘選出來，枝枝節節的部分逕自刪去也無妨。

找出怦然心動的速寫對象

照片是位於德奧交界的國王湖，當夏季的遊船緩緩駛入這片被阿爾卑斯山脈環繞的靜謐天地，我不由自主地拿出速寫本開始作畫。這座十二世紀以來遺世獨立的紅色教堂，擁有鮮明的造形和顏色，因此決定不畫兩旁灰色的低矮民房，只留下令人屏息的天然美景。

景物的取捨

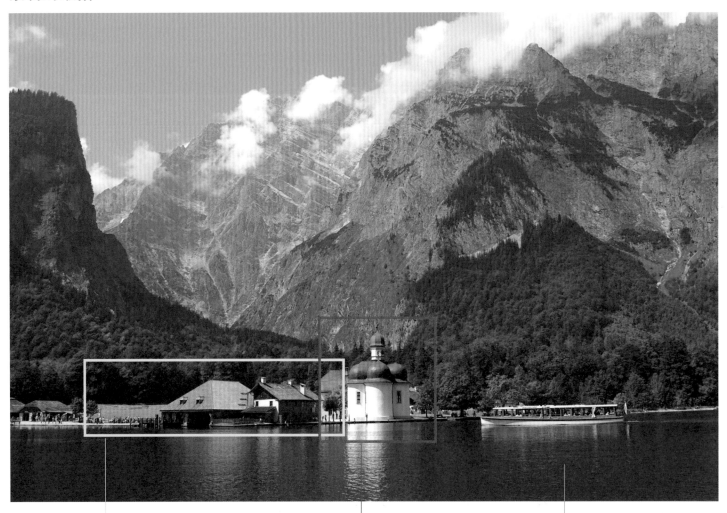

● 旁邊販賣烤鱒魚的小木屋也是遊客喜愛的休憩點，但黑色的屋頂並不想放入畫面。

● 紅洋蔥穹頂造型的屋頂是教堂的標誌，可説是當地的精神象徵。

● 清澈的湖水映照著層層群山，是此行最令人屏息且難忘的景致，也是一定要畫下來的重點。

剪裁後的作品

教堂本身不做任何改變，僅以一整排蔥鬱的綠樹來取代灰色屋頂的小木屋，並且利用透明水彩清透的特性畫出比實景更為豐富的山林色彩，疊色的自由變化和大自然題材有很好的呼應。

天空以非常透薄的淡藍色水彩帶過。

後方的山景主要有綠、藍和紫色，先淺後深分兩層上色。局部留白多，顯得較為輕盈。

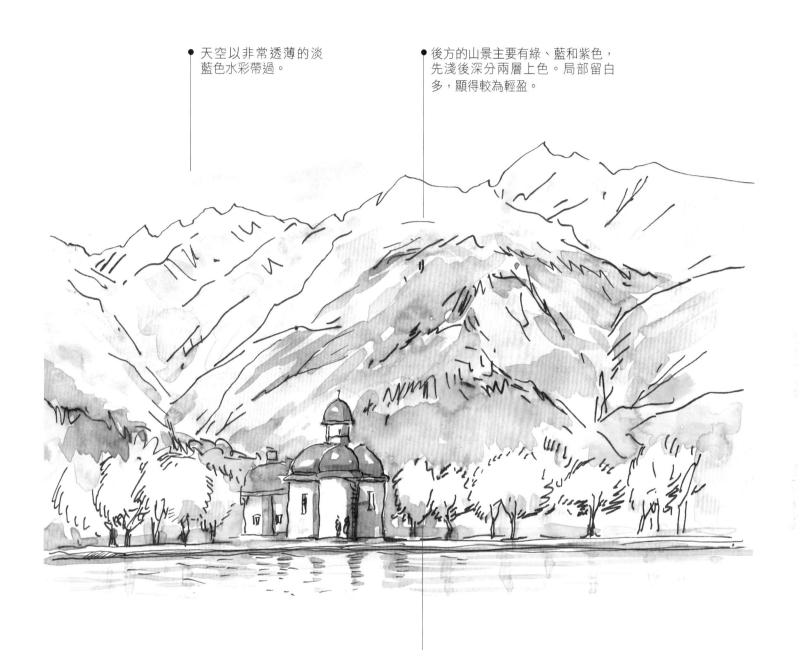

教堂兩側的樹木和山的前景是以圓筆沾取輕薄的淡橘色、淺綠和深綠色畫成，加上「頓」、「拖」的運筆和隨意的鋼筆線條，形成茂密的畫面。

TIPS

前景的細節和顏色均比遠景來得豐富，這是因為運用了空氣透視法的色調差異和形體清晰度來區別景物的遠近。因為空氣的阻隔，造成愈遠處的景物輪廓愈模糊、色澤愈暗淡並帶有藍色的視覺感受。

用心挖掘日常題材

日常生活是最好的練習。只要保持對周遭事物的熱情，平凡之中也能發現無限的感動瞬間。有意思的題材可能是：親友的互動片刻（回鄉下老家幫忙採收農作物、好友的生日驚喜派對）；幸福溫馨的場景（妻子布置的客廳一角、微風拂過窗紗的夏日午後、爸爸在書架前閱讀的模樣）；滿載回憶的物品（陪你跋山涉水的舊布鞋、準備汰換的舊車）等等。速寫的趣味在於畫者可以透過主觀的眼光和想像，隨興地將客觀的場景化成獨一無二的作品。下面就以家人一起採收葡萄的兩張速寫，來比較客觀和主觀的取景和完成畫作差異。

客觀的場景呈現

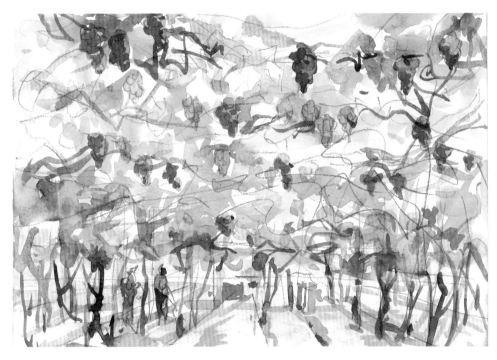

畫者坐在葡萄園中間畫一整片全景，有交纏的藤葉、豐收的果實和工作中的家人。遠遠看過去的人物渺小，只大約看得出外形。整體來說，近景清晰飽和，遠景模糊薄弱。

畫出感情和記憶

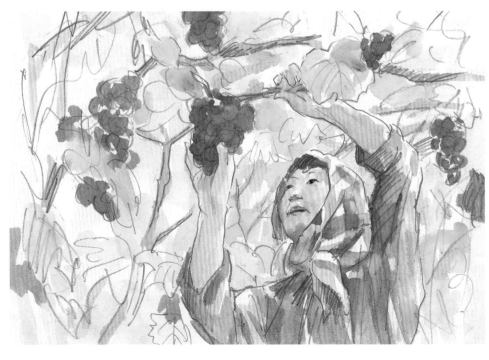

接著，走近描繪站在小梯子上剪葡萄柄的嬸婆。這是畫者對上一輩的深刻印象，專注工作的神情格外值得放大。

Step2：設定水平線

取景完成後，進入真正的作畫階段。開始速寫的第一筆通常是水平基準線。這條水平線十分重要，除了做為設定畫面比例的基準線，也是幫助透視畫得正確的參考線。水平線與畫者的視線高度息息相關，依據畫家視線和描繪對象的高度關係，水平線大致可以分成3種類型：高水平線、中水平線和低水平線，形成的畫面效果也不同，請看以下的說明與示範。

中水平線構圖法

當取景的主題位在整個畫面的中央，就可以使用中水平線的構圖。將水平線畫在畫面中間，描繪出主角後，再往上下布置其他的元素。中水平線構圖具有穩定均衡的特點，常用來表現前後景占比一致的主題。

範例解說：法國聖米歇爾山

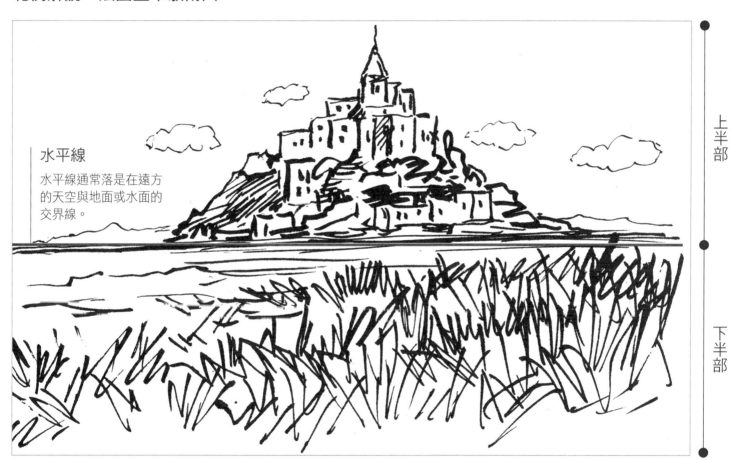

水平線
水平線通常落是在遠方的天空和地面或水面的交界線。

上半部

下半部

觀察對面的聖米歇爾山，天空和溼地交界的水平線正好位在畫面的中央，將上半部（遠景）的城鎮和天空，以及下半部（近景）的沼澤地分成兩等分。

TIPS

剛開始學習速寫，最好以鉛筆輕畫出橫跨紙張的水平線。經過幾次練習，可以直接在腦海中想像而不實際畫出線條，只要控制好下筆的定點，不會一再移動基準就好。

低水平線構圖法

低水平線構圖的特色是主題的水平線位於畫面下半部，線的上部廣闊、下部狹窄，就像以仰視的角度來作畫一樣。此種構圖畫出來的景物通常比較巨大，具有戲劇效果。低水平線構圖適合在遠景元素比近景豐富、或是畫高聳建築物的時候使用。

範例解說：荷蘭風車小鎮

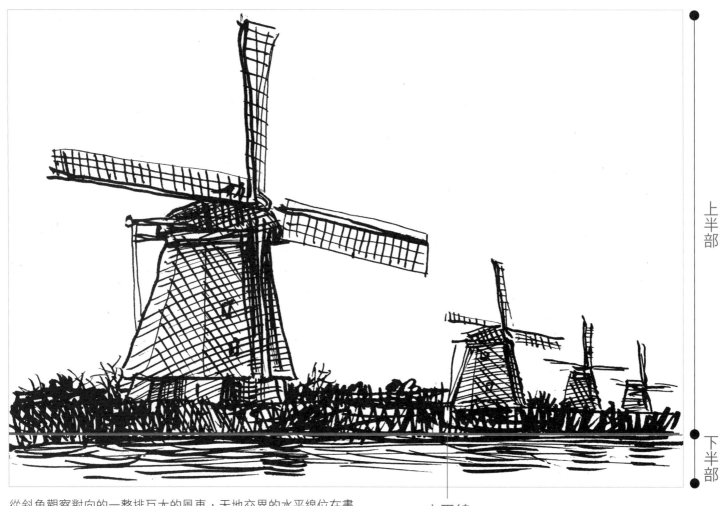

上半部

下半部

水平線

從斜角觀察對向的一整排巨大的風車，天地交界的水平線位在畫面下方，水平線以上的天空和風車的畫面占比遠比水平線以下的草叢和河流大。由於畫者由左往右觀看，所以並非和風車的排列平行，因此在視覺上，愈遠的風車看起來愈小。

INFO 最適合速寫的構圖方式

即興速寫和素描的差別在於，速寫描繪對象的位置和姿態是自然存在的，我們無法事先設定或將其刻意擺放，因此不會使用傳統上素描靜物時常用的三角形、S形等構圖方式。然而，透過改變自己的高度，比如站到高處、坐下或蹲下等視角，也能傳神地表現自己的當下感受。

高水平線構圖法

高水平線構圖的特色是畫題的水平線非常靠近畫面的上緣，形成水平線下方比上方廣闊的差異，就好像畫者是以仰視的角度來作畫一樣。高水平線構圖法適合在近景元素比遠景豐富的時候使用，可以發揮的空間比較大。

範例解說：穿越冰道的青年

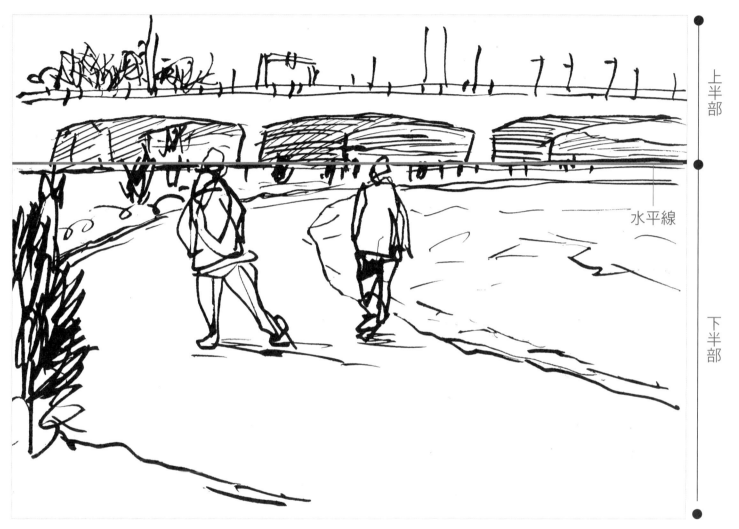

上圖的水平線位在鐵道橋墩的底部，正好是整張畫面的上方，雪地和河道的占比遠高於橋梁和天空，可見畫者是受到青少年熟練的溜冰動作吸引，所以將描繪重點擺在前景。

TIPS

不管從哪個方向或哪個高度看風景，找出水平線都是必要的步驟，才能以水平線做為設定消失點和畫透視線的依據。

Step3：線性透視

設定好水平線，接下來要將主題擺在適當的位置，並且營造空間感。由於我們都是從景物的相對角度來作畫，為了將眼前的三維景物畫在平坦的紙上，必須學習用來表現立體感和深度的透視法。速寫常用的透視法有2種：單點透視和兩點透視。只要循序找到水平線、消失點和透視線，就可以畫出貼近現實的形狀。

消失點在哪裡？

學會透視法的首要任務是找到消失點的位置，才能拉出正確的透視線，進而畫出符合比例的空間深度。初學者該如何判斷和定位消失點呢？下面有兩個好用的方法。

方法1：在水平線上找消失點

如果物體在水平線前方，消失點自然會落在水平線上，這是以肉眼觀察和攝影的概念。

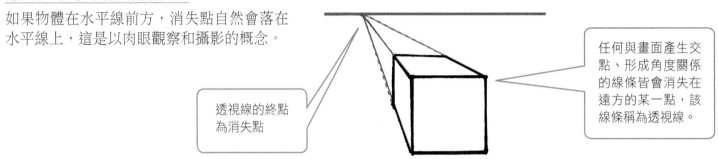

透視線的終點為消失點

任何與畫面產生交點、形成角度關係的線條皆會消失在遠方的某一點，該線條稱為透視線。

方法2：在水平線上方自訂消失點

作畫時，畫者可自行對主題有更主觀的安排，比如稍微調整消失點的高低來改變物體在畫面中的大小。如果想讓物體看起來比較深遠，消失點應該貼近水平線；相反地，如果想讓物體看起來比較靠近和高聳，消失點可以往上升高，離地平線遠一點，像是仰視的角度。

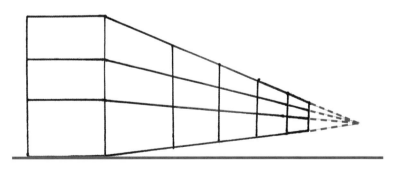

消失點愈接近水平線時，代表物件全景都可以畫入到畫面中。

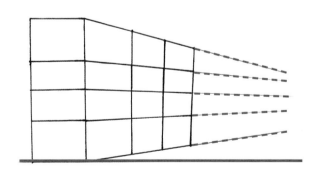

比地平線高很多的消失點，代表物件的局部會放大。

TIPS

消失點設定得當，可以確保主題全部畫入，不會有畫不下的問題。
最有名的例子是達文西利用透視法畫的《最後的晚餐》，多達13個人的場景全都構入畫面中，是當時繪畫技法的一大突破。

單點透視

單點透視，也稱為平行透視，觀察者（手拿畫本）的正面與景物的正面平行，景物看起來匯集於一點，即是畫面中唯一的消失點。單點透視很適合用來描繪鐵道、綿延的走廊、室內空間等由平行線條組成、有強烈縱深感的景物。

範例解說：觀光大街

澳門歷史城區最熱鬧的議事亭前地，兩旁林立的南歐風格建築和狹長的街景要如何表現呢？單點透視是描繪此一視角的最佳選擇，以下為透視步驟的示範。

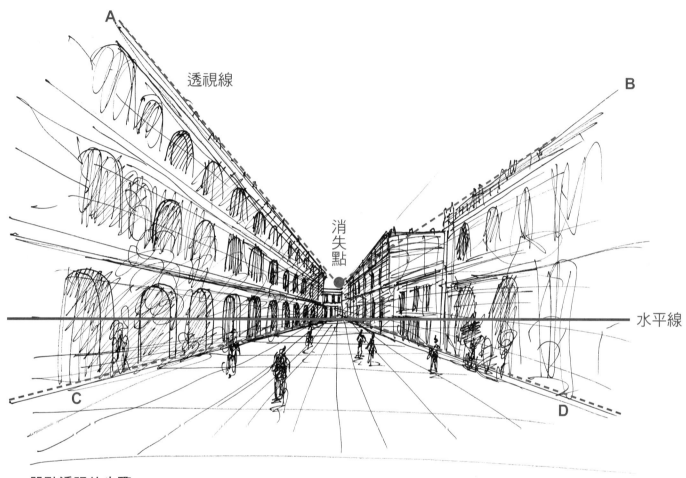

單點透視的步驟：

① 畫出水平線。
② 確立消失點在水平線之上。
③ 從消失點分別拉直線（透視線）到A、B、C、D 4個建築物的端點，畫出屋頂和地面。
④ 從消失點分別拉直線到建築物的中間層樓，建立次要透視線，畫出樓層線。
⑤ 在上下排透視線之間，利用近大遠小的透視規律畫出拱形的窗戶和騎樓。

不同高度的單點透視

平視：視線位於正方體的正中間，只看得到最靠近的正方形。

俯視：近端的邊線較長，遠端的邊線較短，兩側平行線往遠端匯集。可以看到正方體的頂面。

仰視：近端的邊線較長，遠端的邊線較短，兩側平行線往遠端匯集。可以看到正方體的底面。

兩點透視

兩點透視的特色是主題中有兩組方向不同的平行線，每一組分別對應到一個消失點，因此共有兩個消失點。這兩組平行線互成角度關係，也稱為成角透視。兩點透視非常適合用來描繪建築物的外觀、街角、斜放的物體、或從傾斜視角看出去的景物。

範例解說：演奏鋼琴

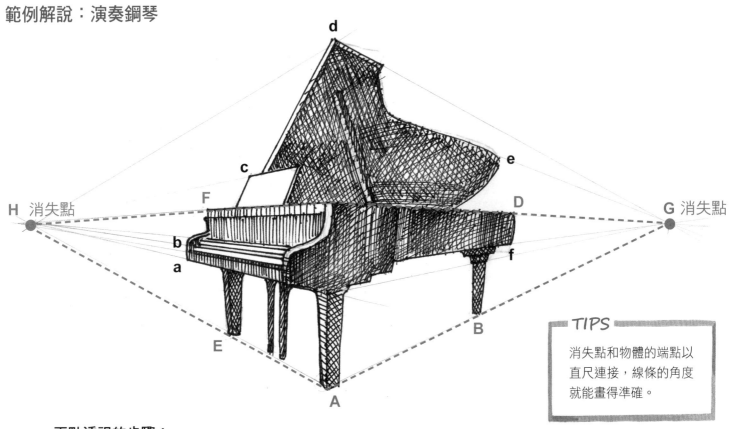

> *TIPS*
> 消失點和物體的端點以直尺連接，線條的角度就能畫得準確。

兩點透視的步驟：

① 鋼琴的平台與地面平行，延伸右側的平台與琴腳連線（AB和CD）往遠處延伸找到一個消失點G；同樣的，延伸左側的平台與琴腳連線（AE和CF），找到消失點H。
② 確立兩組平行線分別匯聚在消失點G、H。
③ 從G、H分別拉直線到鋼琴的其他端點，包括琴鍵底座a、琴鍵b、譜架c、頂蓋最高點d、頂蓋e、外箱f等輪廓端點。

不同高度的兩點透視

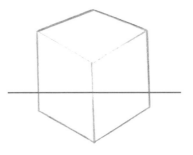

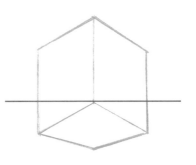

平視：近端（正中間）的邊線較長，遠端（兩側）的邊線較短，看不到正方體的頂面和底面。

俯視：近端的邊線較長，遠端邊線較短，只看得到正方體的頂面。

仰視：近端的邊線較長，遠端的邊線較短，只看得到正方體的底面。

尋找隱藏的消失點

有時候，畫面中的消失點不是那麼好判斷，利用一些畫面中的其他線索來推斷消失點的位置，可以幫助我們更快下筆，畫出眼前的景物。

消失點落在畫面之外

當我們近距離畫一個主題，由於景深比較淺，消失點很有可能落在畫面之外。此時，我們可以利用畫面中已知的平行線來定位畫面外的消失點，謹記該點位置，往畫面內畫透視線，再沿著透視線來描繪物體。

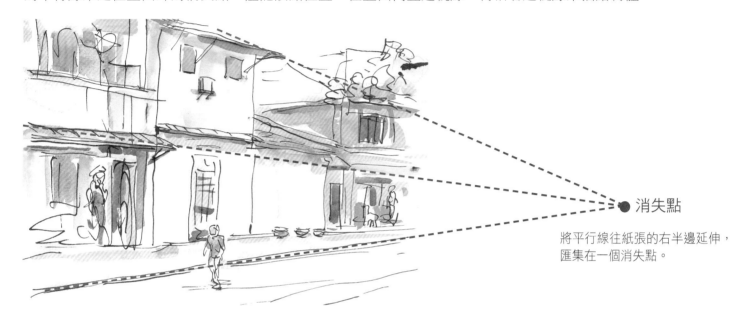

消失點

將平行線往紙張的右半邊延伸，匯集在一個消失點。

消失點落在畫面之外

當取景中有太多元素，很可能有多個方向的不同消失點隱藏在複雜的背景之中，變得不好判斷。此時，現場空間的局部半行線條，比如物體的排列方向和建築物的窗戶等，都是幫助我們建立空間秩序的線索。

大樓窗戶形成的平行線也是一組透視線，所以靠近畫者的直立邊緣會比遠端的直立邊緣還要長。

由上往下看，帳篷的形狀愈往畫面中間愈小，因此可以判斷從帳篷邊緣延伸的線條將匯集在遠方的一個消失點。

啤酒花園的座位以接近平行的方式排列，暗示遠方也有一個消失點，我們不需要找到消失點，僅將此排列的線條帶出即可。

Part 5
底稿上色

速寫作品不一定需要上色，單色也別具風味，但如果添加顏色，能使作品更豐富活潑。基本上，大部分的即興速寫偏向凸顯當下強烈的印象，而非強調細部的描繪，所以完成了構圖和造形後作品基本上便已完成。上色是為了襯托出畫作的意象和主題，這也是為什麼速寫大多搭配淡彩來點綴畫面。當然，也有的速寫作品會重視顏色，例如表現春雨連綿不絕時節山嵐的氤氳，漫開的顏色和景物的形態同等重要。本篇將介紹速寫最常用4種的上色方法──淡彩、水性色鉛筆、粉蠟筆和彩色筆，跟著一起隨心所欲地在畫面上玩色吧！

本篇教你

- ✅ 認識水彩的調色方法
- ✅ 認識水彩色調的深淺明暗
- ✅ 淡彩的上色技法
- ✅ 水性色鉛筆的上色技法
- ✅ 粉蠟筆的上色技法
- ✅ 彩色筆的上色技法

透明水彩的種類

透明水彩的礦物成分高、化學色粉少，清透明亮的色質能恰當地襯托出速寫的線條。這種透過水分的調節、保留底稿線條的方法稱為淡彩，具有輕盈、層次豐富的特色。此外，透明水彩經過調色和疊色，也能表現濃烈的色彩畫面。考量速寫對便利性和速度的要求，下面就為初學者介紹透明水彩的特性和實用的調色方法。

常見的透明水彩

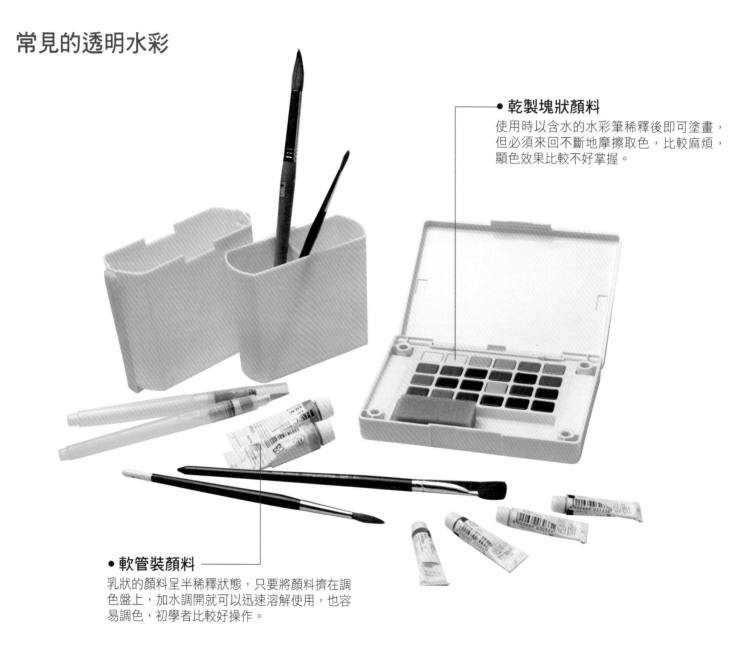

● 乾製塊狀顏料
使用時以含水的水彩筆稀釋後即可塗畫，但必須來回不斷地摩擦取色，比較麻煩，顯色效果比較不好掌握。

● 軟管裝顏料
乳狀的顏料呈半稀釋狀態，只要將顏料擠在調色盤上，加水調開就可以迅速溶解使用，也容易調色，初學者比較好操作。

INFO 牛頓牌透明水彩 vs. 好賓牌透明水彩

來自英國的牛頓牌（Winsor & Newton）透明水彩是畫者最常選擇的品牌之一，牛頓牌水彩顏料的色彩穩定、顯色性強、不易褪色，顏色鮮豔豐富且十分耐用，價格雖比一般水彩昂貴，但仍舊是透明水彩愛好者的入門首選。日本好賓牌（Holbein）透明水彩顏料的飽和度高、耐光性佳，濃度扎實不易褪色，色彩種類選擇性豐富，是專業畫家最愛用的品牌之一。

透明水彩的顏色介紹

由於各品牌水彩組合的顏色配置不一，比如同名稱的顏色有些微差異，或者色系會分得較細，例如藍色系就有五種色度，分別為鈷藍、天藍、普魯士蘭、深群清藍、林布蘭藍等。因此在選購透明水彩時，要確認裡面包含會用到的主要色系，以及在一個色系中是否具備偏寒和偏暖的顏料，相信就可以靠調色變化出其他顏色。

初學者的基本色彩組合

一般建議初學者挑選具有紅、黃、藍、綠、土黃、深褐等6個主要色系的顏料，之後在該色系中備妥鄰近色做為調色的搭配，比如黃色系的檸檬黃和鎘黃、紅色系的洋紅和玫瑰紅、綠色系的海綠和深綠、藍色系的天藍、鈷藍、普魯士藍等，共約18、20種顏色就可以調配出所需的顏色。

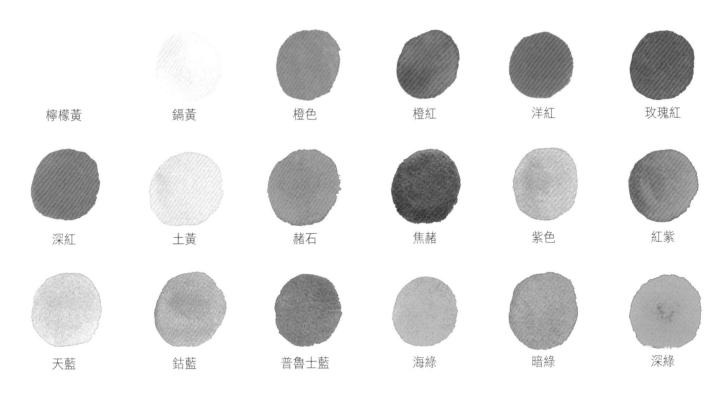

檸檬黃	鎘黃	橙色	橙紅	洋紅	玫瑰紅
深紅	土黃	赭石	焦赭	紫色	紅紫
天藍	鈷藍	普魯士藍	海綠	暗綠	深綠

（P.91～93皆以牛頓牌透明水彩示範）

透明水彩的調色練習

三原色是指紅色、黃色、藍色。原色是無法透過其他顏色混合而成的獨立顏色,也是能夠合成出所有顏色的基本色。

紅色

黃色

藍色

三原色的調色示範

初學者的調色練習應該由簡入繁,最簡單的配法是將三原色兩兩混合,再調整顏料的用量比例,創造同色系的鄰近色。

用紅色＋黃色調出橙色

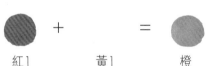

紅1　　　　黃1　　　　橙

用黃色＋藍色調出綠色

黃1　　　　藍1　　　　綠

用黃色＋藍色調出綠色

紅1　　　　藍1　　　　紫

當紅色比例多於黃色,調出紅橙色

紅2　　　　黃1　　　　紅橙

當黃色比例多於藍色,調出黃綠色

黃2　　　　藍1　　　　黃綠

當紅色比例多於藍色,調出紅紫色

黃2　　　　藍1　　　　黃綠

紅2　　　　藍1　　　　紅紫

當紅色比例少於黃色,調出黃橙色

紅1　　　　黃2　　　　黃橙

當黃色比例少於藍色,調出藍綠色

黃1　　　　藍2　　　　藍綠

當紅色比例少於藍色,調出藍紫色

紅1　　　　藍2　　　　藍紫

調整水分控制顏色的明暗

透明水彩的深、淺、明、暗色調變化，是透過控制水分來達成。初學者在不熟悉透明水彩的特性之前，常以為是利用黑色或白色，實際上，加了白色或黑色反而會讓顏色變混濁，達到反效果。

水量少／濃 ➡ 水量多／淡

加入白色顏料

混合白色後，色彩的明度提高，彩度卻降低，變得粉濁。

加入黑色顏料

混合黑色後，色彩的明度和彩度都降低，整體幽暗難辨。

加水

加水會使彩度降低、明度不變。

加入同色系顏料

加同色系的深色顏料會使明度降低、彩度不變。

不同比例水分調出的色彩

用水量和調色情形　　　　　　畫在紙上的表現

大量水分

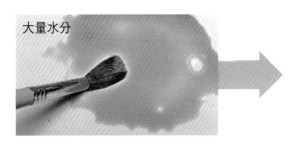 ➡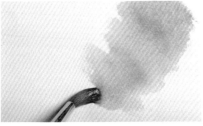

適量水分

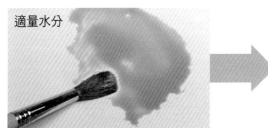 ➡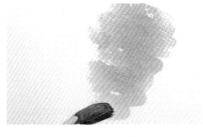

少量水分

 ➡

TIPS

新買的水彩組合中通常附有一張空白的水彩紙色卡，我們可以將顏料加水調勻後，依照色系逐一畫在紙上，標好色號和名稱，做為該組合的色彩圖鑑。這一份個人專屬的參考色卡，方便我們理解顏料畫在紙上的色質，在挑選顏色和調色時非常實用。

透明水彩上色：港口風光

風景畫一向是水彩最常表現的主題之一。在這裡使用重疊畫法，讓筆觸層層堆疊，運用色彩帶出層次、光影，利用水彩的流動性將天然和人文的景色融為一體。

◎作畫材料箱：2B鉛筆、橡皮擦／好賓30色透明水彩組／中號圓頭水筆／調色盤／衛生紙

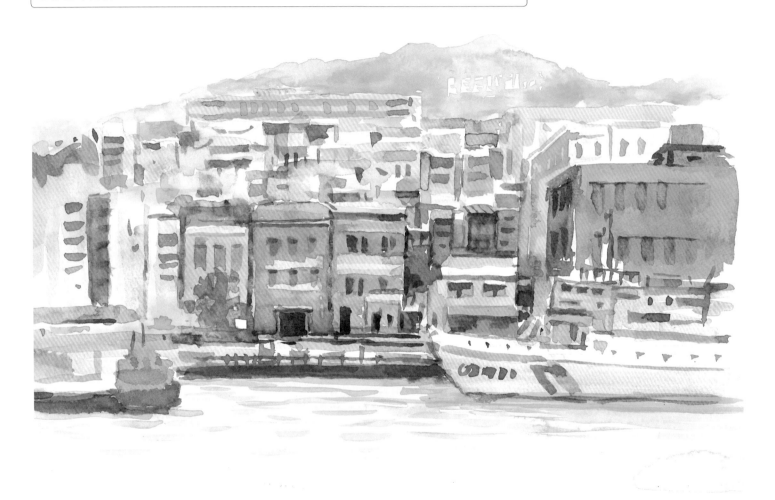

此幅作品是以鉛筆和透明水彩速寫下的基隆港口。透過寒、暖色系的搭配與重疊
技法的運用，景物的空間遠近層次分明，帶出大港腹地櫛比鱗次的建築風貌。

TIPS

水筆在使用前先將筆管加滿水輕輕上下搖一下，讓水分滲入筆毛，
再用手輕壓一下筆毛，讓筆毛鬆軟後就可以沾取顏料。水筆的筆尖
用來畫細線，筆腹用來大面積塗色。清洗時，按壓筆管，將不要的
顏色沾附在衛生紙或抹布上。

打出鉛筆稿

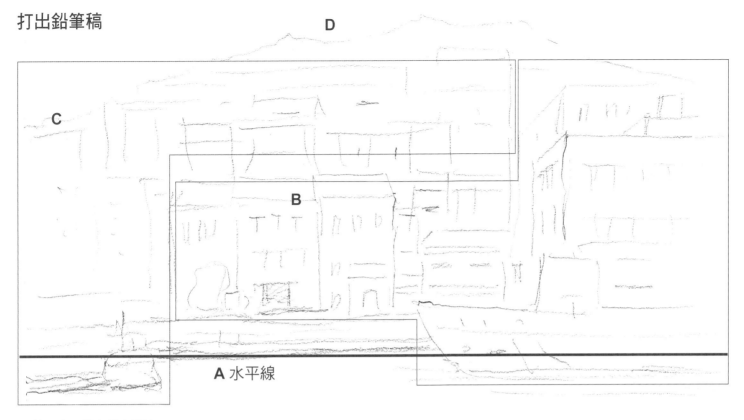

A. 第一步，畫出低水平線。

B. 將前排、中央、大型的建築物和船隻拆解成簡單的幾何圖形如長方形、梯形等，描出輪廓和門窗。

C. 愈後排被遮住和省略的部位愈大。僅以線條框出房屋形狀。

D. 以極輕、斷續的線條勾勒最遠的山景。

使用透明水彩和水筆上色

不同於由近到遠的打底稿順序，風景畫的上色是先以淡色畫遠景，再用色彩稍濃的色彩畫中景，最後以鮮明色彩完成近景的描繪。遠近分層的上色順序，可以避免遠處交界的顏色被洗掉產生灰濁感、保持色彩的鮮明度。

① 遠景：以圓頭水筆沾天藍加少量海綠，加適量水調出青綠色畫遠山，沿著山的輪廓，輕壓筆頭，手的姿勢成45度角，力道順勢提按即可。筆洗淨。

② 中景：調鎘黃加大量的水，以橫握筆的方式在建築物上刷一層淡黃色。筆洗淨，等乾。

底色選擇明亮的黃色系，是為了建立畫面的穩定明亮感

③ **近景**：沾洋紅加少量生赭加水調淡，畫前方的建築物與左下方船身；筆洗淨。

調天藍色畫房屋、青綠畫樹木。

畫筆沾淺綠，以長短不一的橫線畫出水紋，愈接近船身和岸邊的位置水紋愈深。

TIPS

混色時最好同時不要超過三種色系以上，避免色彩變得灰濁。

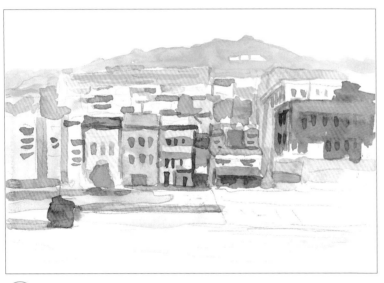

④ **暗部**：用水筆圓齊的筆尖畫暗部（門窗、屋簷），增加立體度。調色比例：
- 暗黃→土黃＋焦赭（2:1）
- 暗藍→紫色＋天藍（1:1）
- 暗紅→洋紅＋焦赭（2:1）

讓筆頭扭動並施以輕重不同的力道，賦予線條明顯的粗細，線性變化會更為豐富。

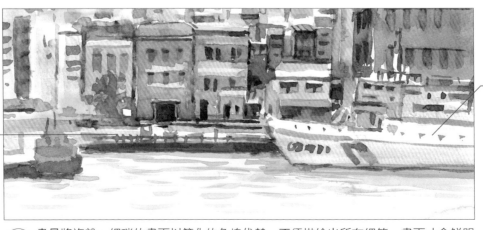

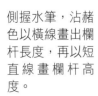

側握水筆，沾赭色以橫線畫出欄杆長度，再以短直線畫欄杆高度。

以挑點的方式畫船窗、以細線加強欄杆與細部。

⑤ 盡量將複雜、細瑣的畫面以簡化的色塊代替，不須描繪出所有細節，畫面才會鮮明清爽。畫作完成。

水性色鉛筆上色：英式下午茶

水性色鉛筆兼具造形和上色的功能。乾畫時，線繪和疊色很能更表現樸素、純真的可愛風格；如果再使用筆刷沾水塗在上色處，色粉會隨之溶解，達到水彩般的暈染效果。一般來說，水性色鉛筆沾水後的色彩會比乾燥時鮮艷、濃淡層次也更豐富。

◎**作畫材料箱**：施德樓36色水性色鉛筆／4號圓頭水彩筆／洗筆容器

英式茶點以琳琅滿目、精緻繽紛的糕點著稱，既能滿足填補了旅人的飢餓感，
也讓疲憊的精神為之一振。這幅輕鬆的題材直接以水性色鉛筆造形和上色，最
後嘗試以潤溼的水彩筆塗刷，畫面更為柔和。

用水性色鉛筆打稿

直接以色鉛筆打稿，畫出糕點、瓷盤和牛奶盅的整體輪廓，可以節省時間，下筆力道要輕。

A. 第一步，用金赭色鉛筆畫出上層的點心輪廓。
B. 在點心之間連接內外兩圈比較扁平的橢圓形，代表第一層瓷盤。
C. 同上，畫出被遮住局部的中下層點心輪廓、並且連接橢圓。橢圓愈往下（層次愈低），前端的弧線愈圓。
D. 先畫牛奶盅的口徑，以弧線畫出瓶身和底部。開口內畫一條向下的弧線表示深度。

TIPS

最後會將鉛筆色粉加水暈開，因此選擇用粗紋的水彩紙來作畫。此外，使用暖色系的金赭色來勾勒外形，其他顏色混色時就不容易變得灰濁。

用水性色鉛筆上色

多層物體的上色，須注意光影在每一個層次上形成的明暗差異。依循從亮到暗、從鮮豔到深沉的原則來上色。以此圖為例，現場光源在右上方，整體陰影在左下方形成。

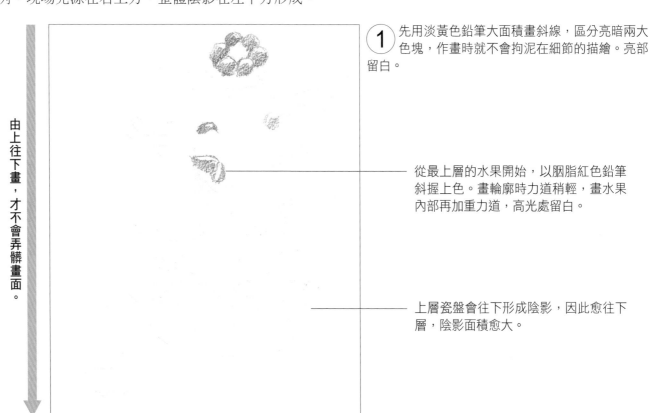

由上往下畫，才不會弄髒畫面。

① 先用淡黃色鉛筆大面積畫斜線，區分亮暗兩大色塊，作畫時就不會拘泥在細節的描繪。亮部留白。

從最上層的水果開始，以胭脂紅色鉛筆斜握上色。畫輪廓時力道稍輕，畫水果內部再加重力道，高光處留白。

上層瓷盤會往下形成陰影，因此愈往下層，陰影面積愈大。

98

② 接著，以紫色鉛筆畫藍莓蛋糕和藍莓果實，暗部加重、亮部留白，看起來才會晶瑩剔透；其他糕點的暗部以焦赭色鉛筆加強。再以棕色鉛筆加重塗在夾心層和最底部，最後往左下方輕畫斜線，做為陰影。

③ 中層點心的上半部接收上層的陰影，疊上焦赭，再以暖深褐色鉛筆加深中間的陰影和糕點底部。

牛奶盅的暗部以淡黃褐色鉛筆上色。最後，以淺灰色鉛筆打圈畫瓷盤的花紋。

以淡黃褐色鉛筆加強盤緣，更起來更厚實。

下層由淺到深分別使用焦赭、棕色，蔬菜以樹綠色鉛筆來點綴。

水彩筆沾水適度暈染

④ 為使顏色乾淨，從上層的亮色系開始暈染，以 4 號圓頭水彩筆加滴量水份輕輕塗刷在糕點上，高光處留白。

⑤ 每畫完一個色系就將筆洗淨，再畫下一個顏色。暈染到自己滿意的效果即可，畫作完成。

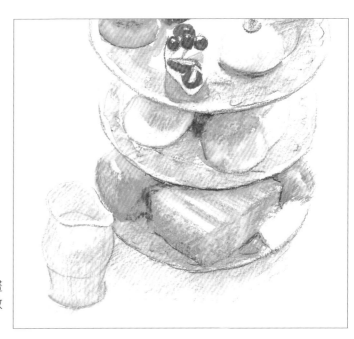

粉蠟筆上色：磚紅古樓

蠟筆一般分為油性蠟筆和粉蠟筆。以粉蠟筆而言，蠟的成分較少，色粉含量較高，質地較軟，很適合多樣性題材的表現。為了讓上色更加容易，建議使用有明顯紋路的色紙如粉彩紙、雲彩紙等，搭配36色的蠟筆套組為最佳。

◎**作畫材料箱**：飛龍牌36色粉蠟筆、棕色粉彩紙

這幅使用粉蠟筆直接速寫的磚樓，以棕色直紋的粉彩紙為底色，透過粉蠟筆的筆觸厚薄交疊出紅磚砌出的古樸質地，低水平線的構圖更展現出古蹟的宏偉豪邁。

用粉蠟筆打稿

為了配合紅磚色的外觀，並且不留下明顯的底稿痕跡，選用與紙色相近的棕色粉蠟筆來打稿。首先利用垂直線和屋頂透視線畫出3道立面，分別於最頂端畫凸出的山形裝飾牆，再加上門窗和招牌，底稿就完成了。

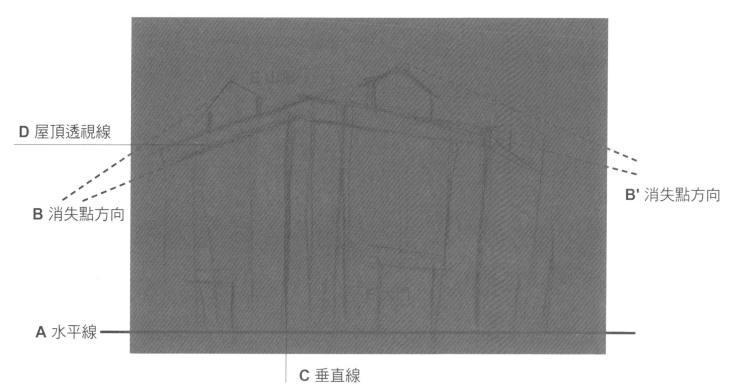

D 屋頂透視線

B' 消失點方向

B 消失點方向

A 水平線

C 垂直線

① 主輪廓的打稿步驟為：
 A. 在最下方假擬出水平線。
 B. 由於建築物呈八角形，兩兩立面形成夾角，從這個角度看過去，左邊有一個消失點，右邊有兩個消失點。將消失點訂在紙張外的左右兩側、高於水平線的位置，有助於將物體畫得比較近。
 C. 畫出三道立面高度的垂直線。
 D. 從消失點拉屋頂透視線。
 E. 在最頂端各畫一道三角形和方形組成的山牆；在底部加上方形的大門。

② 加上拱形和方形的門窗和招牌；最後，加深並加粗屋簷和窗簷線條，增加其厚度。底稿完成。

使用粉蠟筆上色

粉蠟筆的覆蓋力佳，雖然可以隨意疊色和混色，但為了避免塗抹弄髒畫面，也應該由淺到深上色。

③ 從亮部開始上淺色，靠近光源的左側以銘黃色粉蠟筆輕輕平塗，之後以橙黃色粉蠟筆順著同方向來回畫過，讓色彩重疊。疊色時，保留一些下層的銘黃色，不要全部蓋住，讓畫面產生漸層效果。

④ 接著，依照其他部位的明暗上色。中和右立面以淺棕色大面積平塗，山牆、大門和窗戶以棕色線條描繪，之後用些許深藍色和淺藍色加強窗簷和大門的暗面，以凸顯亮暗對比。

屋頂處嘗試加上寒色的綠色和藍色線條，以凸顯屋頂造型。

斗大的招牌以橫、直線來回塗白，力道加大。

水平對齊或放射狀排列的磚縫以白色的短線條畫出，這是特殊的橫帶裝飾，要帶出秩序感。

使用綠色、天藍、粉紅色粉蠟筆，以畫圈或更隨意的曲線畫兩旁景物。

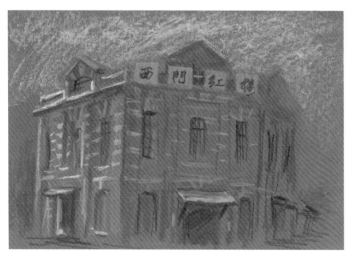

⑤ 最後為背景上色。以天藍色粉蠟筆大面積平塗天空，再疊上白色和少許粉紅色，用手指稍微擦拭，讓層疊的顏色融合。最後，用黑色粉蠟筆寫上「西門紅樓」四個大字。

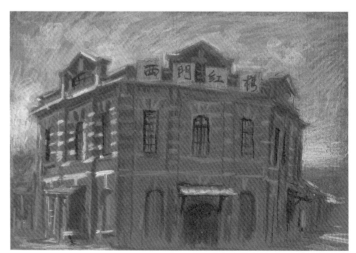

⑥ 檢查整體的明暗，視需要在窗簷和大門暗部塗黑色做為加強。畫作完成。

彩色筆上色：夏日舞台

省去打鉛筆底稿的步驟，直接用有色硬筆來速寫可說是非常方便。有色硬筆包括原子筆、彩色筆、鋼筆、麥克筆、代針筆等等。由於筆觸、塗刷效果受限於筆頭的材質和形狀，線條粗細的變化較小，調性較為單一，但也別具俐落的現代風格。彩色線條所到之處蘊含了物體的生命力，可凸顯畫者獨到的觀察與自信。

◎**作畫材料箱**：雄獅牌細字24色彩色筆組合、圖畫紙速寫本

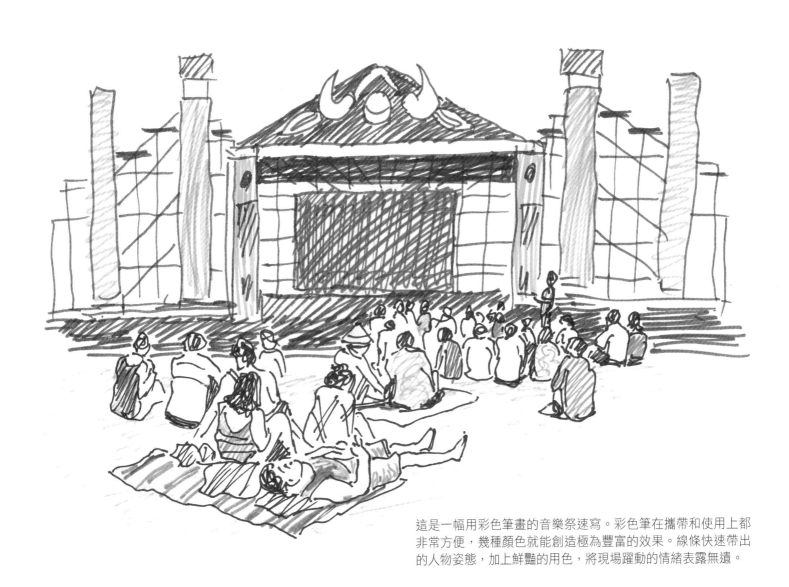

這是一幅用彩色筆畫的音樂祭速寫。彩色筆在攜帶和使用上都非常方便，幾種顏色就能創造極為豐富的效果。線條快速帶出的人物姿態，加上鮮豔的用色，將現場躍動的情緒表露無遺。

用彩色筆打稿

直接用彩色筆造形前，須先決定整張畫面的布局。這幅畫以中水平線為基準，水平線上方畫舞台，水平線下方畫人群。打稿的順序應該從近景的人物開始，才不會與遠景人物互相重疊。

① 近景中，最清楚的人物是坐著的女孩。在腦海中將她的姿態想像成一個大三角形，內部用小三角形和方形代表頭和身體的形狀。用黑色彩色筆畫出身形，再以曲線畫出拱起的腳。

② 同上，從近到遠，以不同的幾何畫出人體，加上手腳、頭髮、衣服花色。最重要的是，前景的人體比例稍大，比例愈遠愈小、被遮住的部位也愈多。

光源來自右上方，身影落在地毯上，以密集的細線表現。

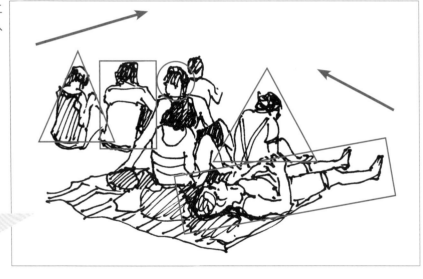

③ 人群往右上方分布。沿著箭頭走向畫人群。近的人物要詳細；遠景人物模糊簡略，最遠端的人只須畫出頭形，前後才有層次之分。

用彩色筆上色

斜線很適合畫大面
積，也可以搭配橫折
的線條。

④ 彩色筆的顏料含水，疊色會有暈開的毛
邊效果。為了避免髒污，應從明亮色和
淡色開始上色，如黃色、粉紅、黃綠色等色
系，再換深色。一大片土黃色的沙灘以斜線迅
速帶出。隨興挑選對象上色，尤其畫人群時，
留白的畫面才有呼吸的空間。

一點透視的舞台畫法：
正面用三角形和長方形組
成，兩側支架分別向左
下、右下導引。舞台天花
板的線條要向縱深處的消
失點收攏，帶出深度。

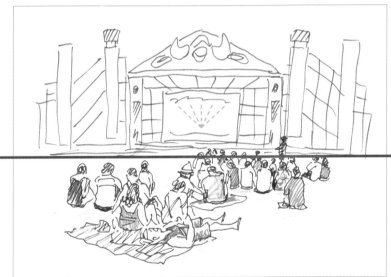

水平線

⑤ 接著，以棕色筆拉一條在畫
面正中間的橫線做為舞台的
基底的水平線，用線條勾勒上方
的舞台結構。握筆時讓線條自然
抖動，才不會過於呆板。

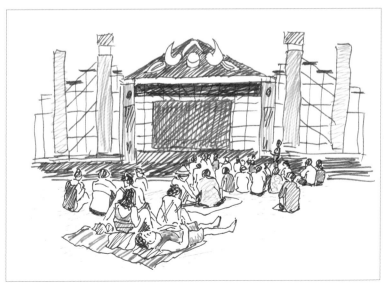

以寒、暖色系的飽滿度來凸顯
前景的留白，畫面看起來也會
較為平衡。

⑥ 舞台並不按照現場實景來上色，而主觀使用棕色塗滿正
面，天藍色和淡紫色畫兩側的喇叭，紅色畫後方的布
幕。畫作完成。

Part 6
主題練習

熟練速寫的基礎技法，也嘗試了不同的上色方式，最後一篇
將帶你走入生活中的點點滴滴，用藝術的眼光欣賞世界的形
形色色，從花草樹木、風格建築、職人工作的專注神情、惹
人憐愛的動物姿態、熱鬧的人文活動，以及教人屏息的自然
氣勢，利用迷人的主題從頭演練即興速寫的過程，將深刻的
視覺感動，神來一筆轉變為有創意和有溫度的速寫畫作。

本篇教你

- ✅ 判斷畫面的重心和順序
- ✅ 實際演練構圖的方法
- ✅ 細節的處理要點
- ✅ 上色的不同表現
- ✅ 作品的最後確認

窗邊的瑪格麗特

以鋼筆速寫屋外的白色瑪格麗特盆栽，透過線條表現花草豐沛的生命力，並以淡彩上色。明亮的暖色調使花朵呈現綻放的前進感，與退在後方的灰藍牆面形成對比。用速寫重新去發掘生活中的一草一木，從賞心悅目的小品中找到鼓舞自己的力量！

◎作畫工具箱：好賓36色透明水彩／鋼筆／8號圓頭水彩筆、6號尖頭水彩筆／法國創意紙／調色盤、洗筆筒
◎運用技法：曲直線運用、低水平線構圖、兩點透視、淡彩上色
難度：★★

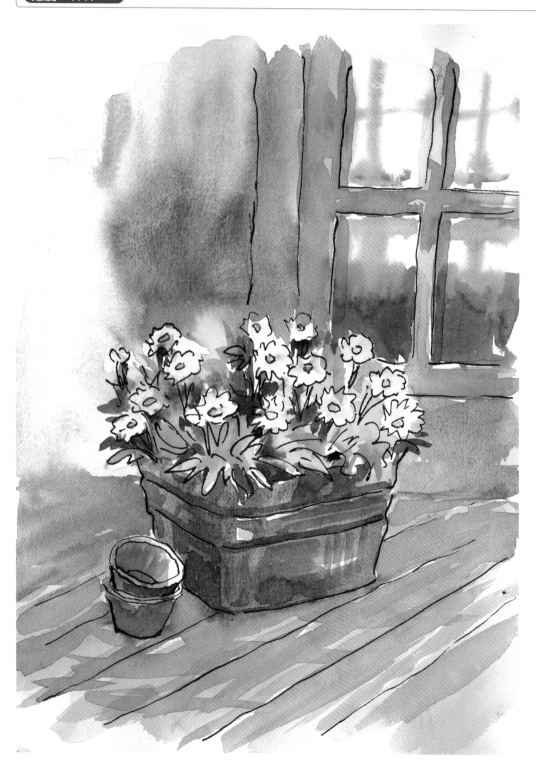

TIPS

法國創意紙的紙色白、紙面有細緻的紋路，同時適合鉛筆、炭筆、水彩等媒材。紙上有鋼印壓出「CANSON CA GRAIN」字樣，多以四開販售，可依個人需求裁切。

用鋼筆打稿

畫面中的元素單純且有重複性，直接用鋼筆打底稿，可以加快作畫時間。

這幅速寫想呈現的是花草自由生長的姿態，因此不須細細描繪花瓣或葉脈的紋理。

① 首先，以圓形畫出花芯，再以寫M、W的筆順畫弧線來勾勒小巧的花瓣和葉片。請留意，花形的弧線較圓，葉形則較尖，花草的位置不規則散開，避免整齊排列。

② 觀察花盆的擺放，利用畫面外的兩個消失點畫出立體感（兩點透視）。將花盆的輪廓和裝飾線沿著右上→左下、左上→右下方向導引。左下方預留花缽的空間。根莖是相連的，莖的線條須向下聚攏。

消失點

消失點

③ 在②的預留處，以斜斜的橢圓畫花缽的口徑，往內部再畫一圈小橢圓增加其厚度，缽身兩側畫斜線、缽底畫弧線，才會有立體感。

缽內一條向下的弧線，帶出缽的深度。

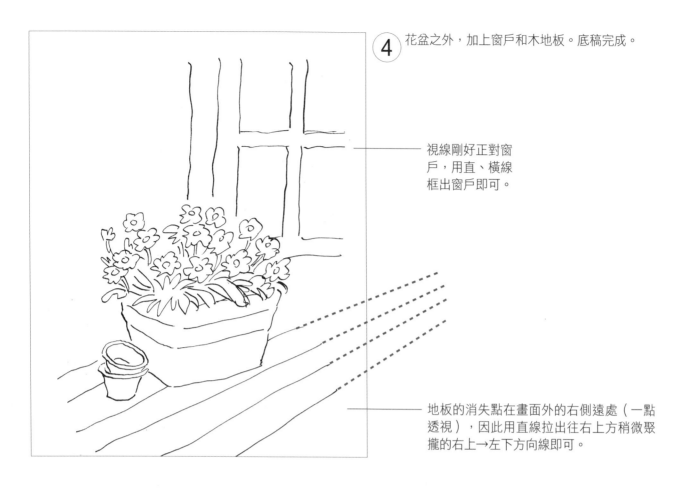

④ 花盆之外,加上窗戶和木地板。底稿完成。

視線剛好正對窗戶,用直、橫線框出窗戶即可。

地板的消失點在畫面外的右側遠處(一點透視),因此用直線拉出往右上方稍微聚攏的右上→左下方向線即可。

用透明水彩上淡彩

淡彩上色有兩種方法,一種是大面積上色,另一種是以小筆觸細緻處理。在這幅圖中,背景適合大片上色,前景盆栽則運用小筆觸。疊色順序是從淡色的花朵、葉片開始,再依序畫花盆和背景,力求畫面的清麗和層次。

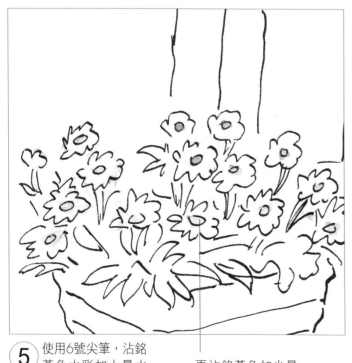

⑤ 使用6號尖筆,沾銘黃色水彩加大量水稀釋後畫花瓣。

再沾銘黃色加少量水調開畫花芯。

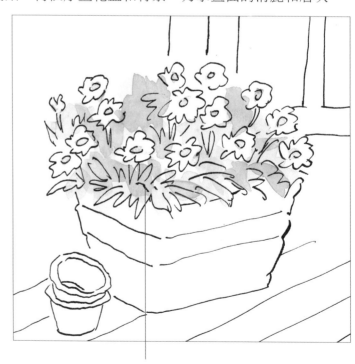

筆不洗。使用同一枝尖筆,沾黃綠色加水調淡,下壓筆腹,疊上葉子的第一層淺色。再沾黃綠,疊上第二層較深的顏色。

110

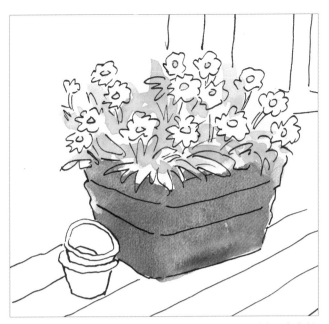

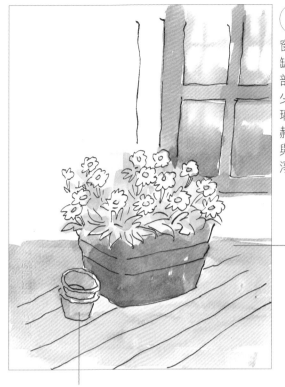

⑥ 使用8號圓筆，沾鈷藍色加水塗在花盆左側；沾少許生赭加水後塗在花盆右側，讓顏料自由累積在底層也無妨，層次會更豐富。筆洗淨。

⑦ 光源來自右上方，須在窗戶、花盆、花缽的左下方畫暗部。沾銘黃色加少量水調淡畫玻璃窗，再沾焦赭，畫窗的暗部與窗框。筆洗淨。

沾土黃色加水調淡上地板的第一層淺色；沾焦赭（1：1）加水調開隨意上第二層深色。

沾土黃色加少量水調淡畫小花缽。

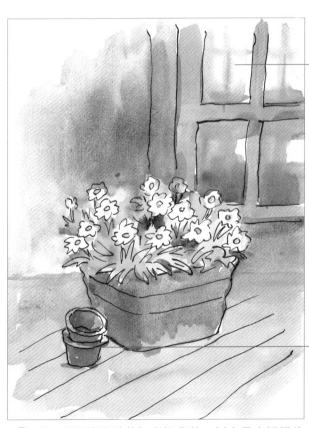

顏料未乾前，可用衛生紙吸走多餘的水份，讓顏色不那麼重。

換用6號尖筆，沾焦赭加生赭（1：1）調勻畫小缽暗部。筆洗淨。

⑧ 用8號圓筆沾鈷藍加少許焦赭，以大量水調開後畫背景，洗筆後沾深綠畫在花叢的深處。

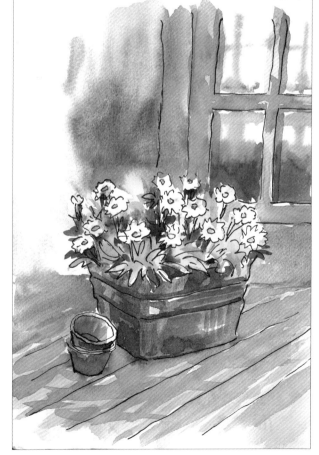

⑨ 檢視最後層次。沾焦赭色畫斜線加深地板，筆洗淨。再以鈷藍色加少許焦赭調色，加深花盆和葉子的暗部。畫作完成。

植物速寫練習

所謂「花草宜柔媚」、「木宜蒼老」，速寫植物時，除了要掌握其基本造形，還要以符合植物生態的自然生長變化為原則，才能充分表現出特有的姿態。

樹的姿態

樹的姿態或者高聳挺拔、屹立不移，或者懸垂橫伸、傲古長青。然而基本的畫法都是從樹的主幹開始構圖，再畫樹枝和樹葉。以下示範6種樹木的生長方式和自然環境，包括用色鉛筆畫的針葉樹、粉蠟筆畫的闊葉樹、淡彩上色的矮灌木叢、櫻花樹、楓葉林和雜木庭園的一景，並說明樹的速寫訣竅。

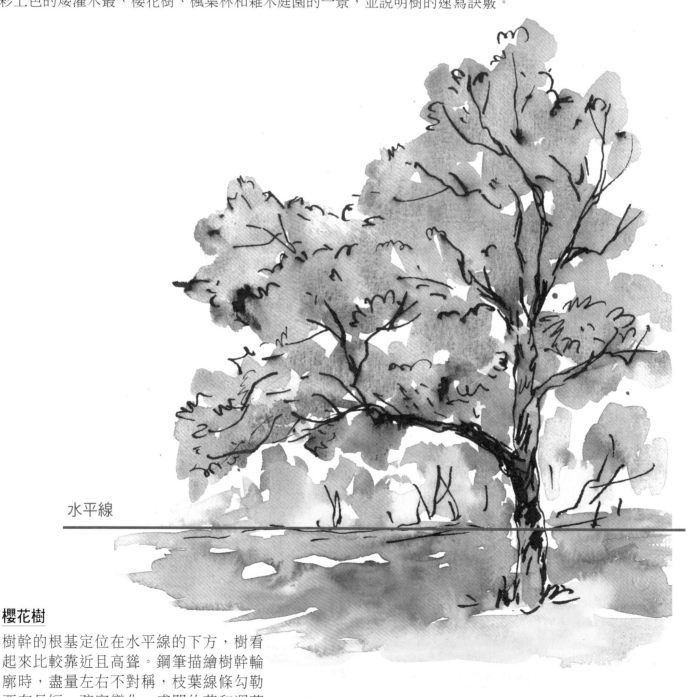

水平線

櫻花樹

樹幹的根基定位在水平線的下方，樹看起來比較靠近且高聳。鋼筆描繪樹幹輪廓時，盡量左右不對稱，枝葉線條勾勒要有長短、疏密變化。盛開的花和凋落的花可調配相近的深淺色來做搭配。

針葉樹

以橫折線來表現針葉的茂密感，等腰三角形樹形的兩側稍成弧形，有向外伸張之勢。這種較深色的葉子可以用淺橄欖綠、綠色、鈷藍色來搭配。

雜木庭園

錯落排列的樹叢有大小、疏密、聚散等變化。前方盡量使用明亮的暖色，後方以寒色的藍、綠來表現，凸顯前後差距。

闊葉樹

樹的畫法是由下往上、由內往外畫，愈靠近枝幹，顏色愈深、線條愈緊密。寬葉形以寫3的方式來畫。闊葉的樣貌特別蓬鬆，適合用蠟筆（黃綠、綠色）來上色。

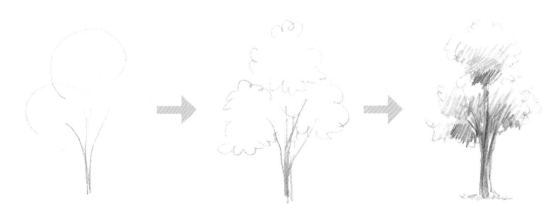

利用幾何形狀抓出樹形

113

水平線

楓葉林

將樹幹的根基畫在靠近水平線的位置，林間小路才會深遠。畫樹林時，樹幹有粗細高矮變化、左右交錯、疏密自然。上色以橙色為主、加少許焦赭和生赭調深色，以上淺到下深的原則畫樹葉，也別忘了在地上點綴些落葉！

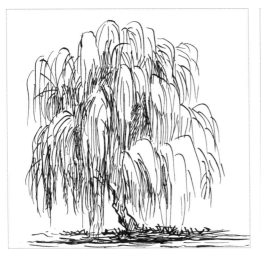

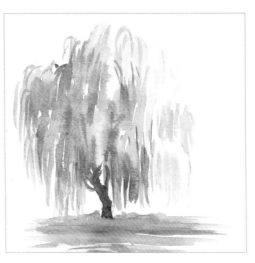

柳樹

岸邊柳樹的柔嫩枝條以曲線來勾勒，先上揚後下垂的走勢營造迎風搖曳、有精神的視覺。以銘黃和海綠色為主，由淺到深上色。記得加上水中倒影，並以橫線畫出水紋。

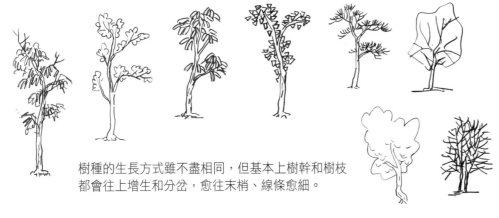

樹種的生長方式雖不盡相同，但基本上樹幹和樹枝都會往上增生和分岔，愈往末梢、線條愈細。

> **TIPS**
>
> 畫樹要先畫樹幹、樹枝，再畫樹葉。先理解樹木的基本結構和生長規律，並觀察光影方向，將樹葉的明暗凸顯出來。

花的姿態

花的外形有圓形、長尖形、筒形、不規則形，也有含苞待放、初綻放、盛開等各種姿態；葉子則有羽狀、掌狀、長形、圓形等。以下示範6種花卉的畫法，包括用粉蠟筆畫的向日葵花田，以及用透明水彩畫的玫瑰、鬱金香、牽牛花、荷花和後院的花園，讓我們來看看花在不同環境下的生長姿態吧！

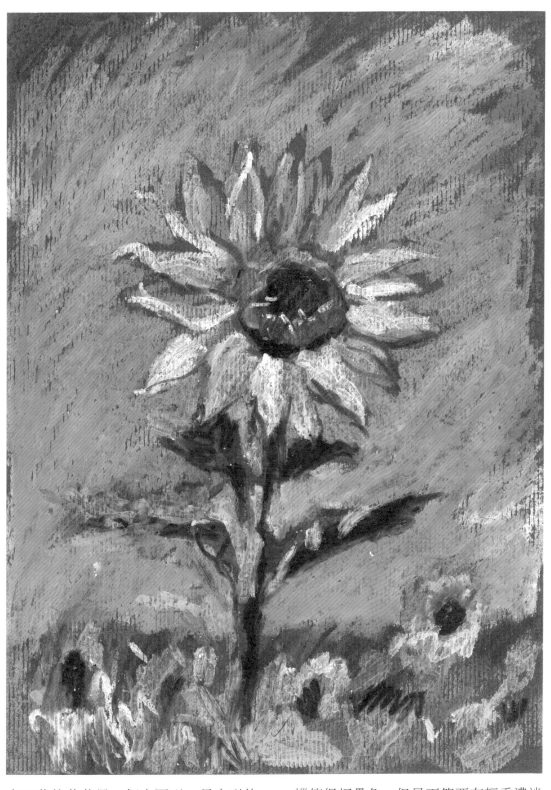

向日葵的花芯是一個大圓形，長尖形的金黃色花瓣向外放射，運用白色蠟筆加強在花瓣邊緣和花芯，更加明亮動人。

蠟筆很好疊色，但是下筆要有輕重濃淡之分，才會產生律動美感。前景清晰、遠景模糊，帶出大片花田的景象。

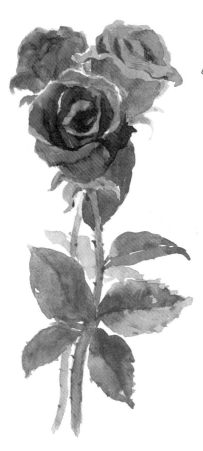

1 **2** **3**

鬱金香

從偏左的紅花開始,先畫一朵花中間的完整橢圓花形,加水調淡色用筆腹帶出兩旁的弧狀花瓣,花瓣重疊處用深色細線加強。之後順著手勢依序往右畫,最後再畫最左的紫花。葉形長尖,由下而上從筆腹慢慢扭轉至筆尖收尾。球狀根部以焦赭色畫圓。畫的順序沒有一定,依照個人順手的習慣即可。

玫瑰花

1. 以三角形畫花芯
2. 環繞著花芯,以S、弧線畫外層並收尖。
3. 花瓣下方畫尖牙狀的花萼;在花柄上挑點,代表尖刺。

不打底稿,直接用水彩速寫的順序同上。均以淡紅色打底,再用深紅加深花芯,由內而外的層次要一深一淺。長橢圓的葉形邊緣稍有鋸齒狀。

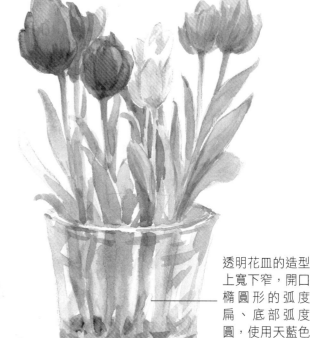

透明花皿的造型上寬下窄,開口橢圓形的弧度扁、底部弧度圓,使用天藍色透明水彩輕輕上色,局部留白,就會有透明感。

牽牛花

這幅畫只取景花叢中的一朵花為主角,搭配綠葉,將視覺重點挑出;構圖上讓重心偏移(左密右疏)較有趣味。喇叭狀的花通常有明顯的深色紋路,以放射狀的深色細線表現,花體的深度就出現了。

牆面以鉛筆打稿,用筆腹隨意地畫粗斜線營造粗糙質樸的觸感。使用土黃和焦赭兩色上色,先加水調淡集中在中間上底色,再沾色加少許水調深色畫長短線加強紋路;葉影和牆縫為普魯士藍、焦赭加水調淡;藤枝以赭色畫細線。

荷花池

荷花的花瓣上尖下圓、荷葉圓闊，先畫正中間的完整花形，再向前後左右畫外層較小且稍微變形的花瓣。用筆要果斷，不要反覆塗抹。

荷葉要有自然的錯落感，前景濃密、後景鬆淡，先從淺色先上，色彩再一層層慢慢加深，畫面才不會灰濁。

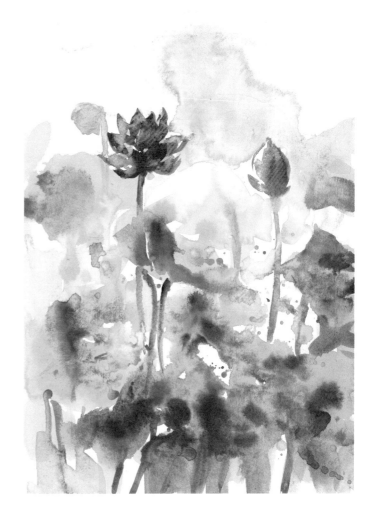

> **TIPS**
>
> 如果因為水分過多而使造形暈開，準備衛生紙或乾抹布吸走多餘顏料，減少水量，再用筆修補即可。

遠處的草木和藤蔓以流利的細線自由延伸。房屋和階梯則以直線來表示，以區分人工和自然造形的不同。

 水平線

後院花園一景

將門下方的玄關平台訂為水平線和消失點的高度，往前是一條花園小徑。左下前景畫主要的花叢，右上方為次要植栽，左上方則是茂密的樹木。

自然生長的花叢中，花朵不會平均分布，反而有疏密、集散的變化。直接用鋼筆速寫時，運筆要跳脫具體輪廓的約束，以跳動的圓形來畫花，加上幾株用M形畫的雜草。

冬夜的森林小屋

在沉穩柔美的森林籠罩下，冬夜裡的小木屋獨享著一份寧靜和溫暖。我們先以鋼筆畫直線帶出房屋外觀，再以不規則的曲線勾勒森林和土壤的質地。上色使用淡彩層層疊色，輕快、流暢的筆觸在適度的留白下，彷彿月光從林縫中透出，與爐火遙相輝映。

◎**作畫工具箱**：好賓36色透明水彩／鋼筆／10號圓頭水彩筆／法國創意紙／調色盤、洗筆筒
◎**運用技法**：曲直線運用、低水平線構圖、兩點透視、淡彩上色

難度：★★

用鋼筆打稿

直接以鋼筆打稿前，須先在腦海中擬定水平線和消失點的位置，再實際下筆畫物體。這張圖採用低水平線的構圖，讓水平線上方有多點空間，以便畫出整片森林的籠罩氣勢。畫中元素較為單純，僅需依序畫出房屋、火爐，再用不規則的線條勾勒樹幹造形。注意線條的畫法，房屋使用的線條平直，自然的樹木和土壤使用的線條則自由、隨興許多。

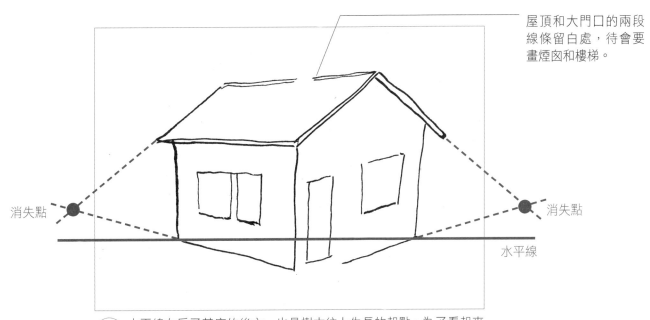

屋頂和大門口的兩段線條留白處，待會要畫煙囪和樓梯。

消失點　　　　　　　　　　　　　　　　消失點

水平線

① 水平線在房子基底的後方，也是樹木往上生長的起點。為了看起來有景深，房屋須以要兩點透視來表現。首先，將透視點定在畫紙之外的左右兩側，再分別畫上透視線。

② 利用幾何形狀補強屋子的細部：窗戶以長方形與正方形表現，煙囪為圓柱體、樓梯為長方體。木屋最大的特色是木板拼接的直條紋，在屋頂和外牆畫出平行線，線條方向應往消失點的方向延伸。門口的深度則以密集的斜線來區別。

③ 用橢圓形和下凹的弧線畫火爐的外形，熊熊的火焰在上方形成光源，因此以橫折線加深火爐的外圍暗面。之後以鋸齒一般的短折線描出火焰形狀。

④ 將短折線、長曲線畫在近景的土地上，加強樸拙感。然後圍繞著房屋，在後方以扭轉的長短線條表現樹林，線條由下往上，隨著筆的轉動有粗細之分。底稿完成。

用透明水彩上淡彩

上色的步驟，是先用明亮的暖色系畫前景的房屋和前庭，再用豐富的綠色系層層烘托出蔥鬱高聳的森林。下筆前，須了解畫面的明暗分布：主要光源是左下方的火爐，次要光源是上方皎潔的月光，因此以房屋來說，靠近火爐的正門口和屋頂較亮，右側外牆較暗；以地面來說，靠近火爐的區域較亮、遠離火爐的區域較暗。後方的森林則是依照樹木的生長法則，下方的樹葉較密集，顏色深；上方的樹葉較疏鬆，顏色淺。接下來，我們就可以開始上色。

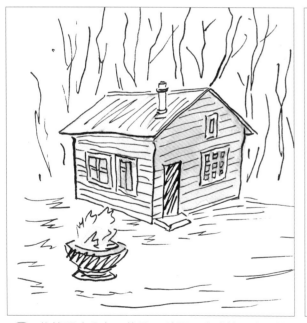

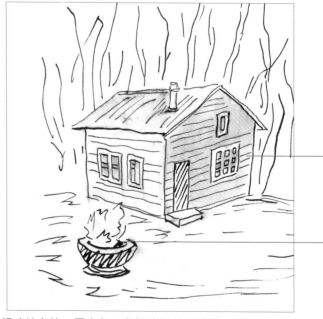

窗戶的黃色最濃、彩度最高，代表屋內的燈光。

火焰的不規則留白，恰當地表現出閃爍明亮的動態。

⑤ 依據明暗分布，使用10號圓頭水彩筆，沾銘黃色粗略地上第一層底色。亮部的顏料要稀釋，銘黃色加多點水分；畫暗部的水量少，讓色彩較為飽和。不用洗筆，直接沾少許土黃色調淡後，大片塗刷地面，但不須完全塗滿。筆洗淨。

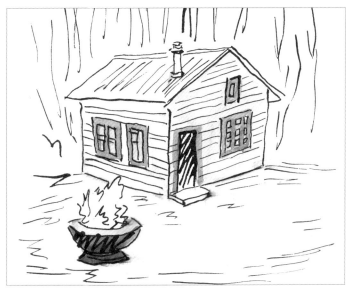

⑥ 用筆沾紅色水彩和水調淡，在門框、窗框、火爐上色。火光造成的明暗對比效果使火爐特別深色。筆洗淨。

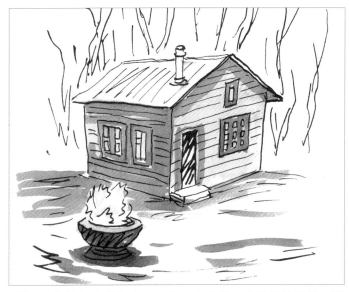

⑦ 沾焦赭加土黃色（1：1），在右牆、有陰影的屋簷、門簷、窗簷處上色。右側以畫橫線的方式加上陰影。再沾點顏料，以筆肚側壓，拖出土地的層次。筆觸自由，不須畫得工整。筆洗淨。

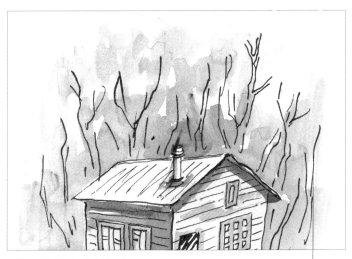

⑧ 樹林的層次豐富，先調暗綠色上一層底色。

為了呈現月光灑入林間的光點，最好邊畫邊留白，效果較自然。

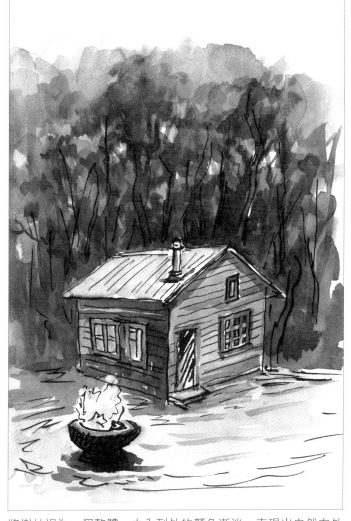

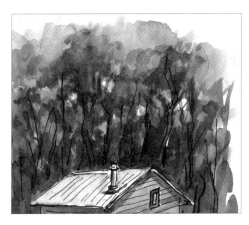

⑨ 調焦赭加暗綠色系（土綠或綠灰色）上第二層，壓筆力道減輕、接觸紙的面積小，像是在點綴樹葉。

將樹林視為一個整體，由內到外的顏色漸淡，表現出自然向外擴展的宏大感。畫作完成。

當夜幕低垂，一切景物逐漸被深冷濃重的色彩所籠罩，在畫面的表現上，我們盡量不直接使用黑色，避免畫面死黑或灰濁。這時候，透過色彩的變幻，比如透明水彩的渲染法或單色的疊色法來表現夜晚的朦朧美。夜景也能畫得絢爛迷人！

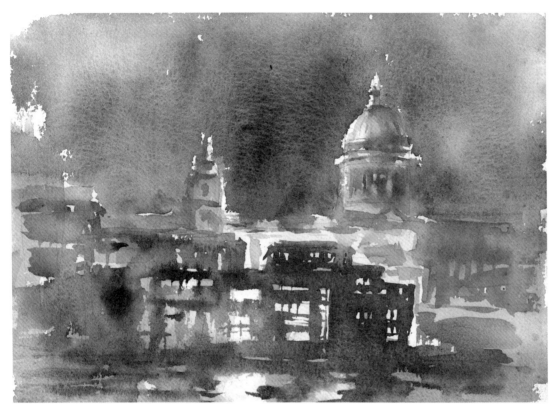

泰晤士河畔遠眺

這張透明水彩畫的夜空使用渲染法，先在紙上掃一層水，再刷上普魯士藍和綠色，讓畫面產生自由流動、朦朧的暈染效果。畫渲染時，為了讓顏料藉由水分暈開，動作要迅速，盡量一氣呵成。

黃昏、剛入夜、或深夜等不同時段，夜色的暗度和濃度也會不同，多嘗試使用各種富有創造力的色彩來表現！

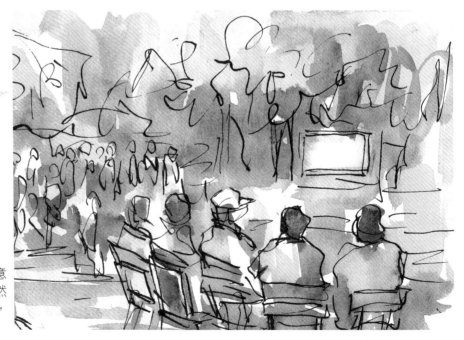

圍著螢幕看足球賽的群眾

圓筆只沾取生赭色，加入大量水分調開，隨意在畫面上色，色彩的明暗隨著水分的多寡自然變化，由裡到外漸淡，多處留白。畫面清透，也表示年輕的夜晚才剛降臨。

建築速寫練習

建築是美感和功能兼備的結構體，也是即興速寫最受歡迎的主題之一。畫建築物時最好能掌握準確的空間透視，這樣建築物結構才不會有歪斜、散倒的感覺。以下分別示範各具特色的東、西方建築速寫，東方建築包括日式木屋、閩南三合院、漁村的棚屋、伊斯蘭清真寺、南洋風情的騎樓住宅；西方建築則有現代的歐美民房、天主教堂、摩天大樓、英式庭園和美麗浮雕的水都大橋等。

東方建築之美

畫多層屋頂時，先設定好高度，再畫屋頂和屋簷的消失線，將屋頂的厚度區分出來。

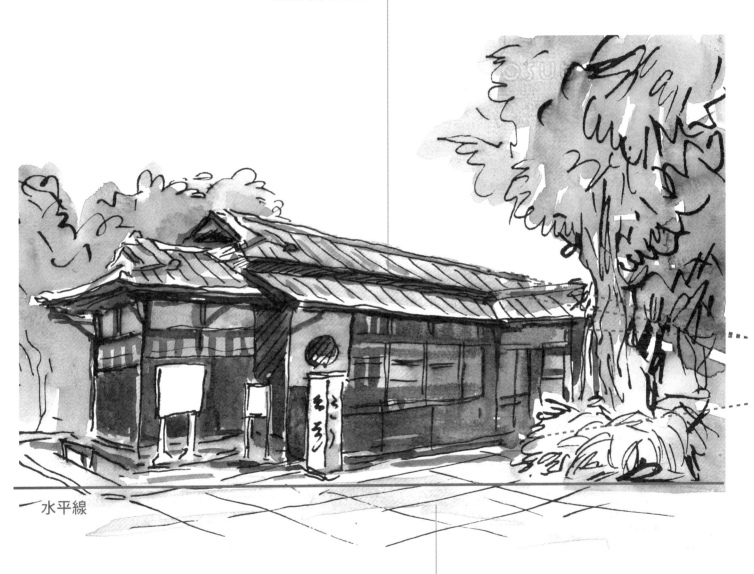

水平線

日式房屋具有層疊的山形屋頂、斜梁支撐的出挑屋簷、推拉木門以及給遊人休憩的長廊。決定取景的角度後，使用鋼筆打底，先定出低水平線、並在紙張外的右側定消失點，從消失點拉線畫屋頂、屋簷、屋底，之後再以直線畫屋身、屋瓦、窗戶等建築配件。上色時可以留些筆觸增加畫面的活潑性；天空和地面盡量留白，帶出閒適感。

地面的紋路畫法是在左、右兩側各設消失點，兩種不同方向的消失線會交疊在一起，呈現方格狀的石板地面。

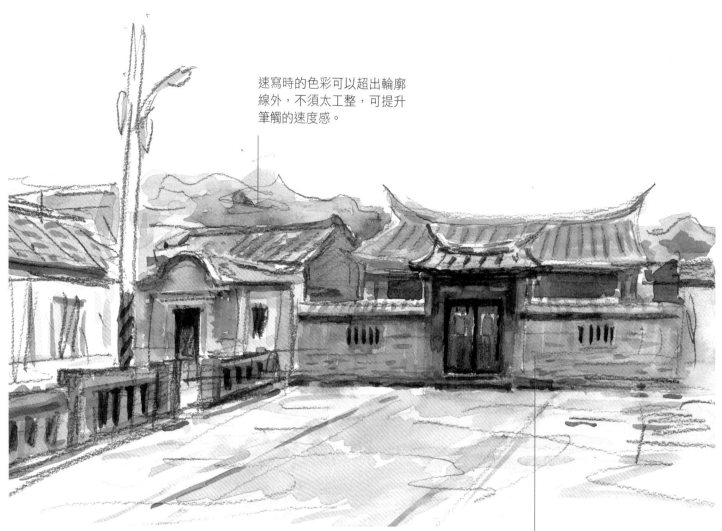

速寫時的色彩可以超出輪廓線外，不須太工整，可提升筆觸的速度感。

閩式建築以紅磚、土磚為主要建材，色彩偏暖色系，以暖色黃、橙、紅色為主色調，前景濃重、後景清淡。

三合院的特色鮮明，尤其是尾端上翹的飛簷、內外圍牆和一大片中庭。以兩條相交的水平線，做為正面和側面房屋的構圖基準，並且從前景往後勾勒房屋外形。

騎樓內的商家大門、外伸的招牌和窗戶，均依循透視線，畫出近大遠小的空間感。

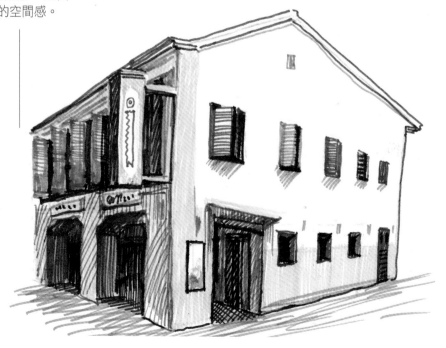

東南亞潮濕的環境產生了騎樓這種特殊的設計，在畫面上如何表現騎樓的特色呢？以畫長方形的方式來畫騎樓的寬度。以斜線加深騎樓的陰影，看起來更有深度。

為了使建築物的立體感浮現，使用白色粉蠟筆打底後，左側向光面加黃色提亮，右側暗面加灰色並保留部分底色，輪廓和拱門的底面則以粉紅、橘、棕、黑色來加強。

清真寺是由圓頂、正方形大廳、拱形門廳組成，處處流露幾何之美。在水平線上畫出兩棟主要的正方體之後，往上發展長方形的長廊和大約3/4圓的圓頂和尖端。請留意，圓頂有大小前後之分，作畫順序須由近到遠，而且遠端的建築體會被遮掉局部。

在有厚度的粉蠟筆底層上用指尖或工具輕輕刮出簡單的幾何線條，代表遠方模糊的輪廓，空間的層次會更有趣味。

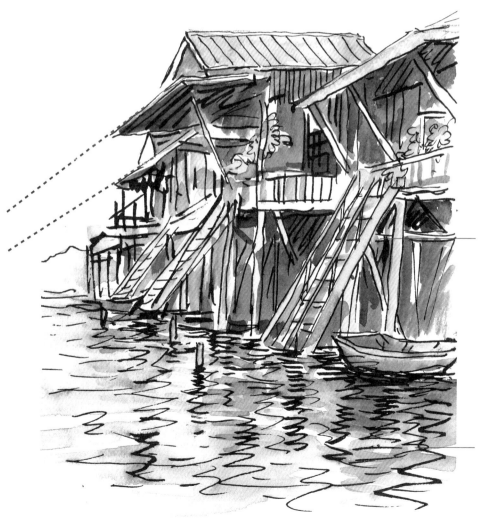

近景的屋簷、柱子比例都要比遠景大一些。

速寫這樣多屋架的漁村棚屋時，需要不同方向和角度的線條。先將房屋的消失點設在左方遠山的方向，以橫向斜線將屋簷、陽台畫出，再以直線畫樑柱，斜線畫梯子和重要的斜撐。

水面波紋以鋼筆畫橫折線，愈靠近房屋和船身，線條愈密，愈遠則橫折線的寬度拉長。倒影從房屋底部向外畫出比房屋顏色還淡的橫線（與水波方向相同），之後再以淡綠色畫上水紋，預留些白邊還可以增加水波的反光。

西方建築之美

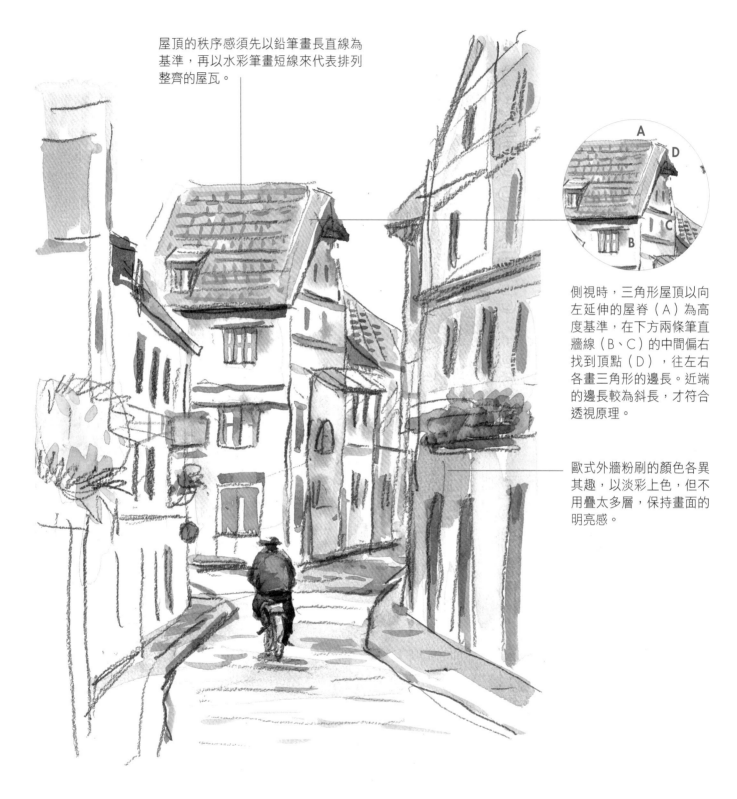

屋頂的秩序感須先以鉛筆畫長直線為基準，再以水彩筆畫短線來代表排列整齊的屋瓦。

側視時，三角形屋頂以向左延伸的屋脊（A）為高度基準，在下方兩條筆直牆線（B、C）的中間偏右找到頂點（D），往左右各畫三角形的邊長。近端的邊長較為斜長，才符合透視原理。

歐式外牆粉刷的顏色各異其趣，以淡彩上色，但不用疊太多層，保持畫面的明亮感。

歐洲城鎮最常見尖屋頂的形式。此景街道兩旁的房屋遠近和高度不同，先設定左、右消失點，再依序畫出屋簷、屋底和樓層的透視線。

橋樑上的通道內部和橋墩的
底面具有深度，均上暗色。

這幅威尼斯水都速寫，以一
座橫跨大運河兩岸的大橋為
主題。受作畫角度影響，拱
形橋墩的弧度看起來左圓右
扁。裝飾柱紋和拱形門則也
因為透視關係，由大漸小，
甚至省略不畫。

橋墩下的水紋則以水
彩筆畫橫線條來表現
水流的方向。

這座讓人流連忘返的藍色天
主教堂，三角高塔和中間的
大拱窗雄偉蕭穆，色彩卻特
別宜人，沒有壓迫感。建築
物的形狀很好掌握，主要為
三角形和方形。

鉛筆打稿後，以淺藍色水
性鉛筆上色，或者用水彩
筆沾水隨意暈開顏色，盡
量不要將輪廓線抹掉。如
果需要補強，再以較深的
藍色鉛筆加強輪廓和細節
即可。

聖母瑪利亞雕像的造型要
盡量簡化，底座以圓柱、
方體表現，上方大致畫出
人形輪廓即可。

浪漫的晚霞籠罩整座城市，燈火漸亮，為了帶出一片融合的效果，上色以濕畫法在水分未乾前快速疊色、暈染。

畫全景時，拉高水平線有助於放大前景的景深，加入豐富的元素。由於海岸線呈S形，可先以鉛筆輕輕區分海陸兩塊區域。

用色以紫、藍色透明水彩為主，由近到遠畫高低建築和船隻的方正外形，陸地和靠岸的海面上點綴橘色和黃色，海面和天空均使用大片的淡黃、粉紅、鈷藍等顏色來表示天色的倒映。

水平線

暈染時，多留意水彩的濃、淡、乾、濕變化：依照先暖色後寒色的順序，前景濃、乾；後景淡、濕。

選用粉臘筆和淡彩並置上色。以棕色系淡彩帶出涼亭的細緻感，再以粉紅、紅、綠色蠟筆大片畫樹林，展現植物的自然生命力。

水平線

這座英式庭園的造景典雅清逸，木質構成的六角鏤空涼亭後方栽種著色彩繽紛的茂密樹叢。

利用兩點透視，將2個消失點定在畫面外的兩側下方，用鉛筆向上畫出屋簷的透視線，再於下方畫6個面的7根垂直柱。依據近大遠小的原則，背面的4根垂直柱撐出的3個拱形比較低矮。簍空的拱門要先定中心點，再以半圓畫法畫出拱形。外形完成後，再用直、橫線加上木頭的排列線條。

貓伙伴的冒險遊戲

因應這個有趣的動物主題，選用了適合表現閒適感的淡彩畫法。兩隻玩耍的貓是畫中主角，背景是木造房屋的一角。打稿階段，首先描繪出貓咪的攀爬姿態，橘貓站在黑白貓的背上，貓爪撲在窗上往上伸展，柔軟的身體形成明顯的弧度；此外，利用單點透視法來畫屋子的外觀，建立立體的空間感。上色運用透明水彩容易疊色的特性來創造色彩層次和光影，針對貓、窗戶、天空和植物均有不同的配色和用水量，下面就一步步說明作畫的步驟。

◎**作畫工具箱**：2B鉛筆、橡皮擦／好賓36色透明水彩／8號圓頭水彩筆／法國創意紙／調色盤、洗筆筒
◎**運用技法**：曲直線運用、低水平線構圖、單點透視、淡彩上色
難度：★★★

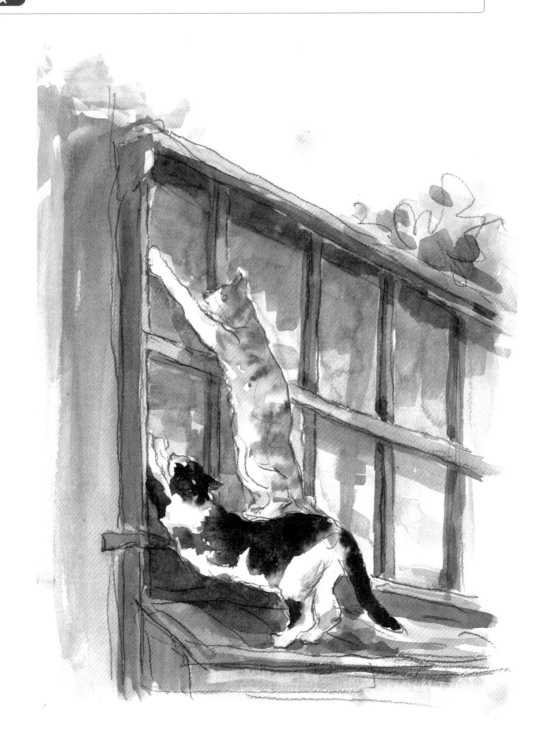

用鉛筆打稿

下筆前，先思考構圖上的配置。兩隻貓往上攀爬，視覺需要往上延伸，因此將低水平線定為畫面的基準。底稿的步驟是以幾何塊狀抵定兩隻貓的位置和身形，再於貓的後方畫出老屋的屋簷和窗格，透過往右側收攏的方向線，不只記錄這屋簷一隅發生的趣味事件，也暗示了取景之外的一方天地。

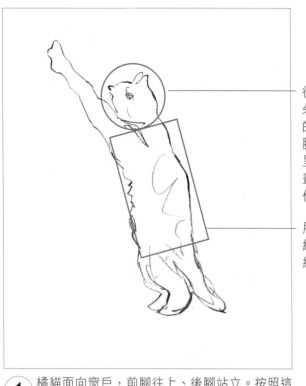

從側面看，耳朵向上凸出呈的三角形、側臉輪廓和鼻尖呈弧形，臉上畫一個小圓點代表眼睛。

用鉛筆在身上繞圈，加強毛絨感。

① 橘貓面向窗戶，前腳往上、後腳站立。按照這個方向，以圓形和長方形框出頭和身體的範圍。想像一組貫穿體內的動作線，利用動作線，以輕重不一的線條修飾出外形。

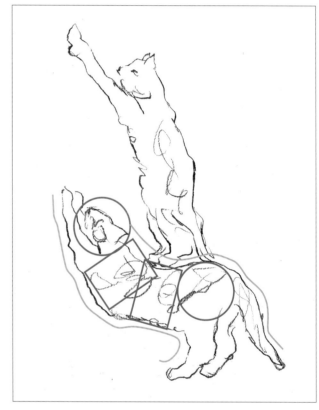

② 黑白貓被橘貓踩著，往上攀爬。背部線條先下凹、往圓滾滾的臀部上揚、再下垂到尾巴；前腳、肚子到後腳的線條像S形一樣伸展。身形同樣用圓形和長方形來拆解，再以圓滑自然的線條連接。

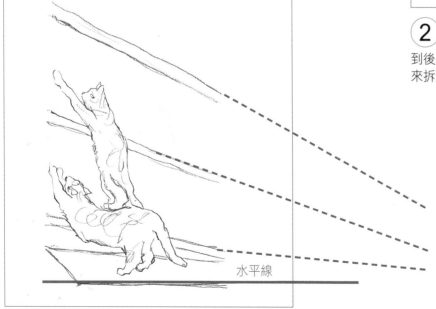

水平線

消失點方向

③ 房屋從前方觀看時，需利用單點透視法才能畫出往後方延伸的立體感。將消失方向點設在畫面外的右側，再拉出右下→左上的窗格透視線。

④ 在窗格條上多畫2～3條直線來加強厚度，並以短斜線畫出屋簷紋路。木頭的紋理天然，下筆時微微抖動，要有輕重變化。最後，以不規則的捲線勾勒屋頂上樹葉的輪廓即可。底稿完成。

窗戶上輕畫橫線做記號，此處要畫上屋簷的倒影。

用透明水彩上淡彩

鉛筆底稿完成後，接著以淡彩襯托貓咪的花色和房屋的樸素色彩。上色的順序和打稿一樣，都從貓著手：先上橘貓的底色，加上花紋，再畫黑白貓身上跟乳牛一樣的深色斑塊，依照貓的特徵適度留白。接著，用較多的清水調和顏料，畫出屋簷和藍天在窗上形成的倒影，最後才點綴綠葉。

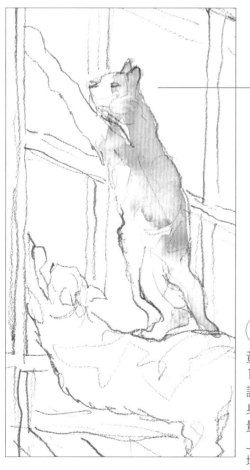

通常，貓的臉和肚子要局部留白，腳上淡色即可。

⑤ 使用8號圓筆，沾銘黃加橙色（1：1）用適量清水調勻，塗在橘貓身上。運筆時盡量將筆壓至筆腹上色，上色才會均勻。

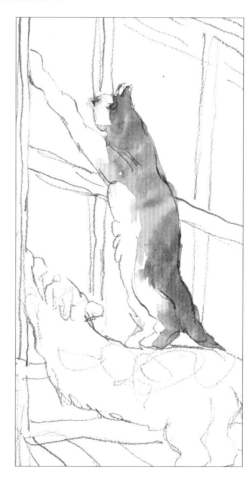

⑥ 橫條斑紋可使用兩色，一部分直接沾焦赭上色，另一部分沾焦赭加普魯士藍（1：1）混色描繪。筆尖慢慢扭轉畫筆，創造粗細變化，最好在底色未乾前疊色，以濕畫法表現。筆洗淨。

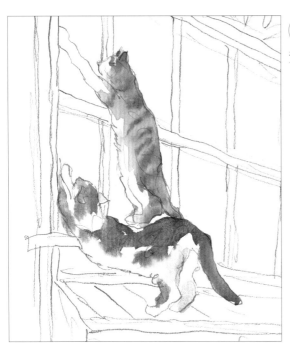

⑦ 黑白貓以鈷藍加焦赭（2：1）為主色，加適量清水混色，將筆壓至筆肚輕輕運筆，塗在頭、背、尾巴等部位；在頸、腹、腳等處加些許淡橘、淡黃，筆保持適量的水分，讓顏料自然暈染。肚子和腳隨興留白。筆洗淨。

以深綠色點綴，樹叢的層次立即浮現。

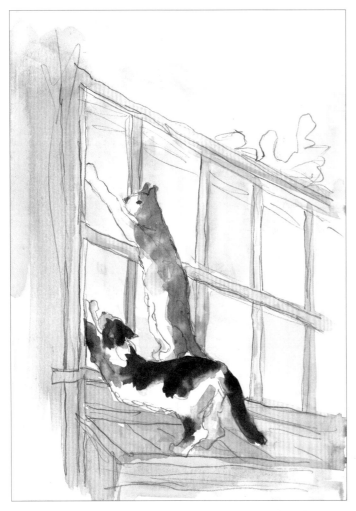

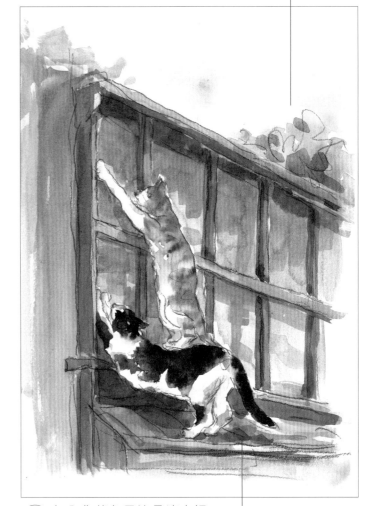

⑧ 窗戶以寒色系的天藍色為主色，除了加深畫面的深度，也凸顯前景的暖色。圓筆沾天藍色加大量清水調淡畫窗戶和天空，筆洗淨；沾生赭色加大量清水調淡，以平塗法畫木頭的色調，筆洗淨；沾銘黃畫右上角的樹叢，再沾海綠加大量清水稀釋，畫左側牆面。

⑨ 加入焦赭色用適量清水調開，疊上屋簷和貓的影子；最後，檢視整體畫面的對比，沾普魯士藍加焦赭色調勻，加強左側牆面和窗格的暗面。畫作完成。

橘貓的影子在左邊，黑白貓影子在正下方

動物速寫

描繪動物前，要先觀察動物的主要動態，動作和身體方向都確認後再開始畫輪廓，區分出畫面中的主次排序，以主帶次的畫法較易掌握。利用前面學過的動作線、幾何造形等方法來勾勒形態，依照動物的本色或有創造力的色彩來上色。平常在生活中，我們可以多親近這些動物，觀察牠們特有的小動作，畫起來會更為傳神！

貓咪的慵懶時光

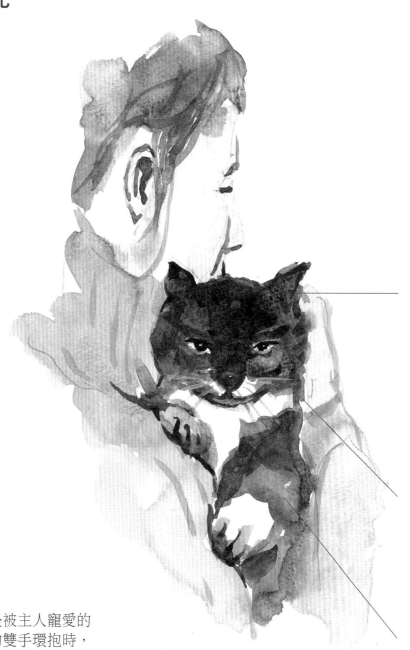

先用鉛筆輕描橢圓臉型和長尖的耳朵，從頭的兩側下拉線條帶出身形，用較小的橢圓圈出腳的位置。使用透明水彩，沾黑色輕描廓和眼睛，眼珠內的亮點要留白，才會炯炯有神；換用橙色，以V形畫鼻子、圓角的W形嘴畫巴。

貓的鬍鬚以筆尖沾白色水彩畫細線帶出。

這張淡彩速寫的主角是被主人寵愛的黑色波斯貓，被主人的雙手環抱時，牠喜歡將雙腳搭在她的肩上，表現出一副乖巧溫馴的模樣。女子的側臉輪廓以暖色系的膚色、生赭、土黃、粉紅上色，營造溫馨的整體氣氛。

以鈷藍和紫色加大量清水，調出柔和的底色上在頭和腳部，並在額頭到鼻頭疊深色加強，腳掌和胸前則留白。

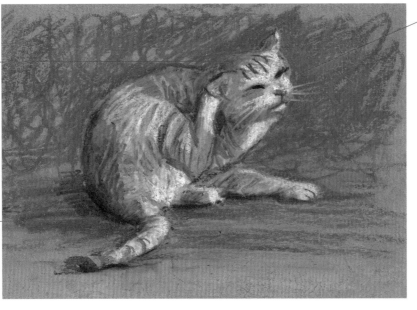

直接在咖啡色雲彩紙上用橙色粉蠟筆畫輪廓，以圓形畫頭、V形畫耳朵，從後腦勺處以長弧線畫蜷曲的身體。

粉紅、紫色線條再次疊色，讓橘色的身體更加明亮活潑。

用白色粉蠟筆提亮局部，如額頭、鼻頭、臉頰、下巴、前胸、掌心，再用較細的筆觸畫鬍鬚和花紋。

較複雜的下半部，先以幾何形狀想像後腳的動作，比如後腳搔耳朵形成的三角形、長條形的前腳和尾巴，主體確認後再修飾細部，並以土黃色塗底色。

TIPS

還不夠有把握時，以鉛筆線輕輕打稿，再用鋼筆重描輪廓。

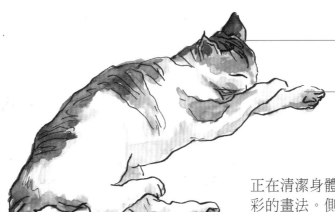

頭頂和背部用鋼筆畫長短花紋。

動作交疊時，要先畫上方、再連接被壓在底下的輪廓。

正在清潔身體的花貓，運用了鋼筆淡彩的畫法。側臥的身形，使其背部線條較上圖平滑。

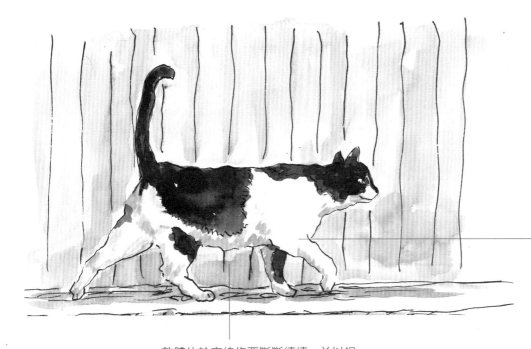

用圓形和長方形來代表側視的頭和身形，最大特徵是雄赳赳的翹尾巴，從平緩的背部往上呈90度，在頂點下彎，身體的上半部以稍有起伏的線條來勾勒。

仔細觀察行走中的動作，同側的兩腳往前、兩腳往後。以短促的折線畫出關節的彎度，讓腳和腳掌連接處有明顯的曲折。

整體的輪廓線條要斷斷續續，並以鋸齒型畫出身上毛絨和柔軟的感覺。

腳掌用圓弧，區分出一根根腳趾頭。

美麗的白貓坐在地上，用爪子向前撲的動作讓牠重心往右偏。整體以快速打圈的運筆方式上淺黃和淺橘底色，局部如關節和腳掌使用薰衣草紫色和黑色，毛髮看起來變得豐厚，隨興感十足。

黑色色鉛筆在畫輪廓線條時，運筆一邊轉動會比較生動。眼睛中圓外尖、眼神往後勾、除了亮點要留白，再用藍色筆稍加塗色。

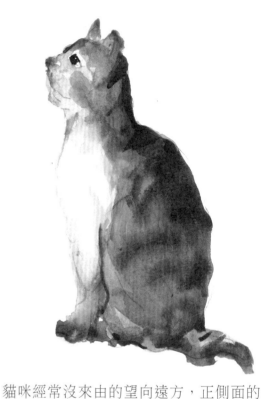

貓咪經常沒來由的望向遠方，正側面的坐姿像由一個圓形和一個微傾的橢圓組成，只能看到近端的左腳。仔細觀察從鼻子、前胸到前腳，以及耳後、後頸、背部到尾巴的兩條曲線，貼著內部的幾何形，畫得愈柔順愈好。

用水筆直接速寫小貓的背影，先掌握身體的傾斜的動態、重心在下，前、後腳連起的斜線與背、肚子大致平行，這樣觀察會比較容易找到身體和四肢的角度。腳後跟的圓弧在運筆時加重力道、線條會較為篤定。

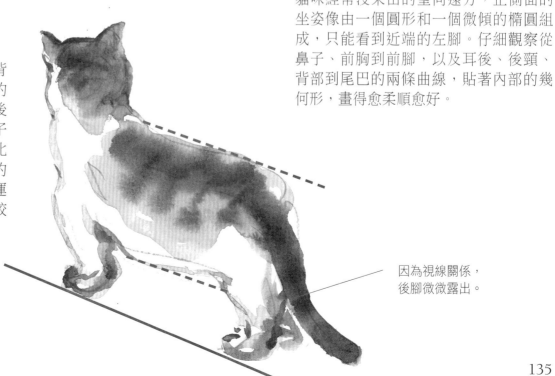

因為視線關係，後腳微微露出。

狗狗的生活點滴

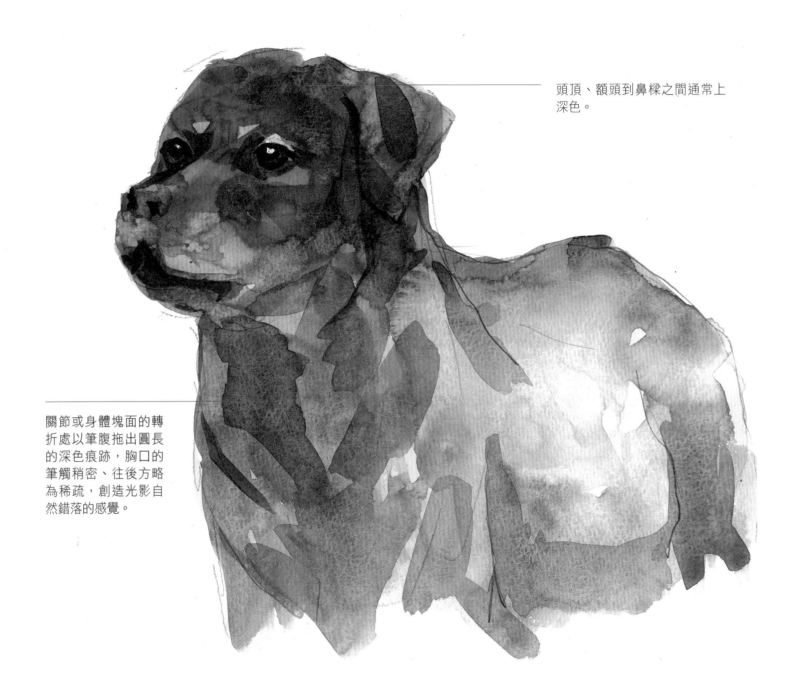

頭頂、額頭到鼻樑之間通常上深色。

關節或身體塊面的轉折處以筆腹拖出圓長的深色痕跡，胸口的筆觸稍密、往後方略為稀疏，創造光影自然錯落的感覺。

這幅黑狗速寫主要是靠疊色來創造龐大的體感，因此鉛筆線稿盡量簡單。透明水彩層疊的畫法，第一層色彩一定要淡，並等第一層顏色乾後，才能繼續往下上第二層，色彩愈加愈深，才不會灰濁。從頭部依序打稿完後，首先以鎘黃色加水調淡上一層清透的底色。接著換沾鈷藍加水調淡，一層一層淡淡上色。

動物的毛除了以打圈的方式來畫之外，使用削尖的色鉛筆輕輕畫線，會有根根分明的效果。

這張柴犬速寫分別以鋼筆造形、色鉛筆上色，因此有明顯的輪廓和被毛。下筆前，以幾何形狀想像，適時用鉛筆輕描做為參考。從頭部開始，用間斷的短弧線帶出頭的圓形、背部到後腳的大弧線、四肢，身形結構大致定位好後再畫其他部位。

如果喜愛炭筆特殊的質感，可以用極輕的力道搭配軟橡皮擦多加練習。速寫有高度自由，多一條或少一條線條都無妨。使用炭筆時，側握炭筆，一邊轉動、一邊改變施力。粗重的線條可以帶出體積和渾圓感。

炭色的斑紋用手指壓抹，殘留色還可以抹在其他部位，創造頗具風格的色階變化。

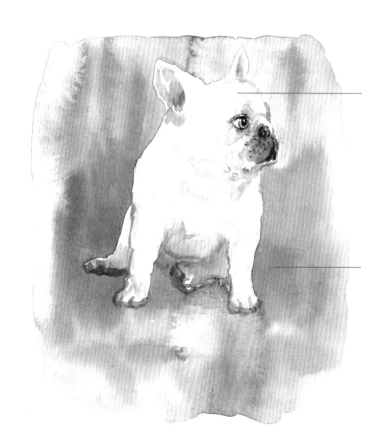

白色身體須添上光影層次，比如在眼睛四周、前胸、腹、四肢上淡黃色，在耳朵、下巴、腹部、後腳上淡紫色。

最後渲染藍紫色的背景來凸顯主題。

法國鬥牛犬有一對又大又尖的蝙蝠耳，鼻子下方黑棕色棕的斑塊上布滿小黑點。由於四肢短小，坐下時前腳直立，後腳彎曲。鉛筆打稿建議先畫出左側輪廓為基準，再由上往右下畫。使用生赭色透明水彩上色。

米格魯奔跑的動作使身體前傾、前腿下壓、後腿抬起幾乎和地面成90度。鉛筆打稿階段，在頭和臀部的兩個圓形之間，用左寬右窄的傾斜梯形畫身體、長條形畫四肢。

底色使用土黃和橙色透明水彩調和，斑紋則以生赭加適量清水，局部渲染。

注意要加上因應動作的關節彎折角度。

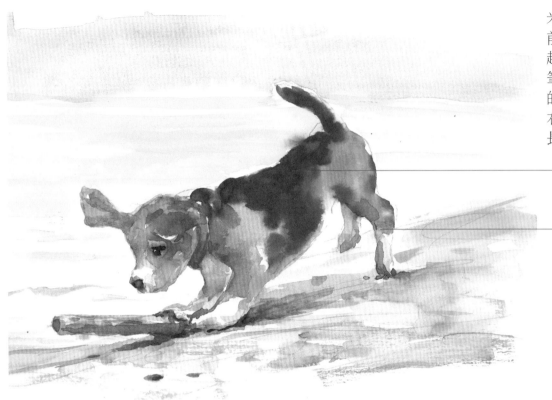

狗兒睡覺時，身體會自然蜷曲，頭和腳窩在一起、下巴貼在地上、耳朵下垂。整體想像成一個圓角的大三角形，頭部是另一個小三角形。

鉛筆稿從彎曲的身體輪廓下筆，一隻腳前伸、兩隻後腳內縮且重疊。完成後，使用棕色蠟筆重描輪廓以加強體感。

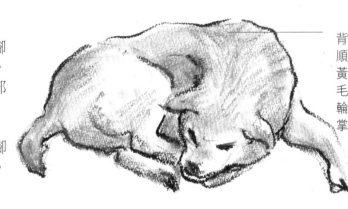

背部局部塗上皮膚色，順著各部位的走向以土黃色、密集的短線畫毛，身體的暗面（外圍輪廓、蜷曲的腹部、腳掌）以茶色加深。

記得，最後用大量焦赭和少許鈷藍色上背景和身影，作品才會有完整感。

這張淡彩畫的西施犬利用水彩紙本身的白色為底，用鉛筆勾勒出輪廓再上色。

用色跳脫現實，比如以紅棕色代替黑色畫五官；以圓筆沾淡青色畫暗部；以細筆沾土黃色勾勒S形的長捲毛，不只可愛，畫面也顯得淡雅清爽。

動物園一日小旅行

除了隨處可見的貓狗，不如規劃一趟動物園小旅行吧！用我們學到的速寫方法畫下讓人驚喜和憐愛的動物，相信會跟以往只是走馬看花的經驗非常不同。接下來，我們透過6張作品，包括用蠟筆畫的大鸚鵡、用色鉛筆畫的梅花鹿母子、用淡彩上色的白兔、大象、無尾熊，以及蠟筆和水彩畫的馬和騎師，來說明動物的速寫重點。

眼睛為圓形，三角形的鸚鵡鳥嘴往後勾。內勾的嘴巴輪廓和爪子用黑色加強。

下方樹葉的筆觸重、方向性強；上方樹葉用手抹擦，創造清楚和模糊的遠近對比。

粉蠟筆的高彩度和粗曠筆觸，恰好能快速畫出鸚鵡羽毛鮮豔、根根分明的效果。鳥類的造形可以將其頭和身體視為一大一小的橢圓形，兩側翅膀收起處會比較凸出，上色從頭部開始，先上一層底色，再加重力道用明顯的弧線帶出層疊感。尾巴則以紅色筆往下畫長直線。

這幅尖頭水彩筆的速寫練習主要使用粉紅色透明水彩。輪廓用極輕的鉛筆打稿，用水彩重描時下筆要輕，往下扭轉的力道加重，線條自然會有輕重變化。耳朵內、口鼻、下腹部以外，其他部位先上大片上色，再一筆一筆畫兔毛。

每一筆都要由上往右下或左下，才能顯出動物毛髮的柔順感。

用黑色筆輕點，畫出爪子。

在背光的情形下，光線集中在無尾熊的頭部外圍，利用背景的深綠色能將其輪廓帶得更加明確。

灰毛的無尾熊在直接使用透明水彩速寫時，可以選用淺藍、淺紫色系來取代灰色。這幅畫以鈷藍加少量的生赭上色，並且用較多的水量暈染表現毛絨感。

初學者直接用水性色鉛筆速寫時，可以先以淺色筆打稿（如橘色筆）。

背景選用濃郁的黃綠色系，不只凸顯主題，幼象的體積也能因為配色而在沉穩中帶出輕巧的感覺。

臉部以淡黃色透明水彩打底，身軀使用鈷藍色來變換深淺（適度加生赭調色）。

受作畫角度影響，身體的後半部被前半部遮住，所以只需畫出局部，弧形稍微凸出在前半部的圓形或橢圓形輪廓上方。上色時依照光源方向（右側），在淺黃和淺綠的底色上，由右到左上橙色和棕色，最左側疊兩層棕色來強調明暗對比。

大象的造形簡單，各部位的面積大，很容易以幾何形狀來想像，比如頭部為一個大圓形，兩側用弧線勾勒耳朵近似三角形的區域；再從頭的底部延伸2條往上的弧線帶出象鼻，身體幾乎隱沒在後方，只需用長方形框出粗壯的四肢。

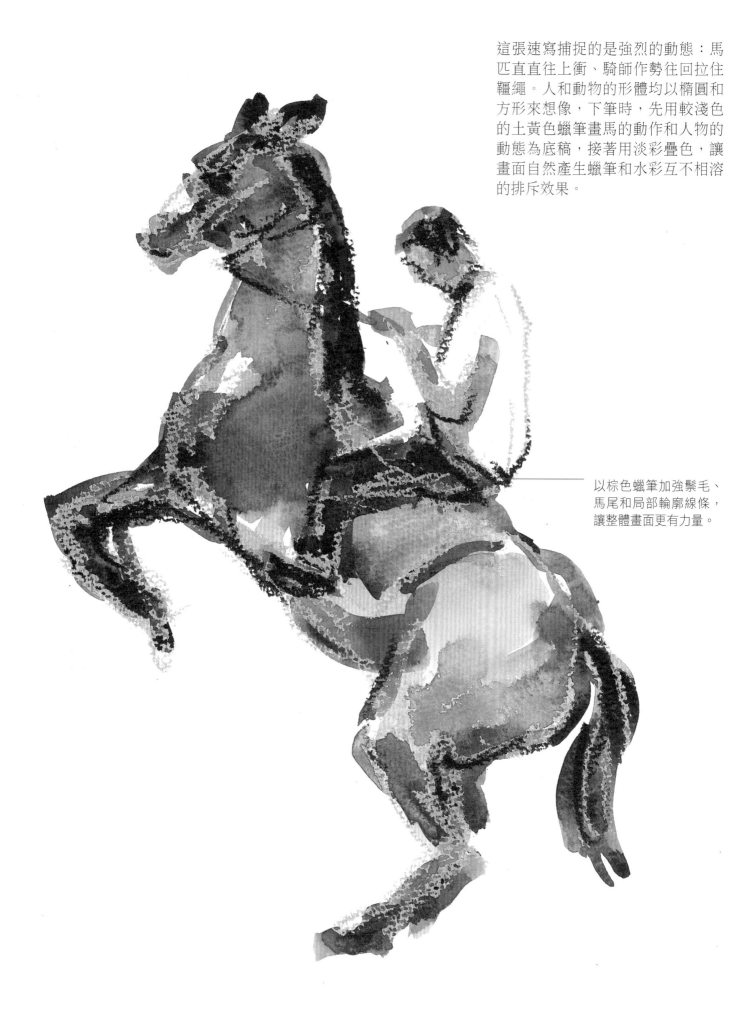

這張速寫捕捉的是強烈的動態：馬匹直直往上衝、騎師作勢往回拉住韁繩。人和動物的形體均以橢圓和方形來想像，下筆時，先用較淺色的土黃色蠟筆畫馬的動作和人物的動態為底稿，接著用淡彩疊色，讓畫面自然產生蠟筆和水彩互不相溶的排斥效果。

以棕色蠟筆加強鬃毛、馬尾和局部輪廓線條，讓整體畫面更有力量。

好戲登台

假日和家人一起欣賞劇團表演，其中一個橋段非常生動。身穿豔紅色繡花戲服的女演員捧著一碗茶要請男演員喝，男演員害怕碗裡了摻了怪東西而抗拒地往後跳，兩人的互動逗得現場觀眾哈哈大笑讓人留下深刻印象。下筆之前，先觀察兩個人物的傾向和位置，將頭、身體、四肢的律動大致畫出來，再用自然的線條畫出隨著人體結構變化的服裝。底稿完成後，以淡彩方式快速表現民俗服飾亮麗的特色。

◎作畫工具箱：2B鉛筆、橡皮擦／鋼筆／好賓36色透明水彩組／8號圓頭水彩筆／法國創意紙／調色盤、洗筆筒
◎運用技法：曲直線運用、低水平線構圖、單點透視、淡彩上色
難度：★★★

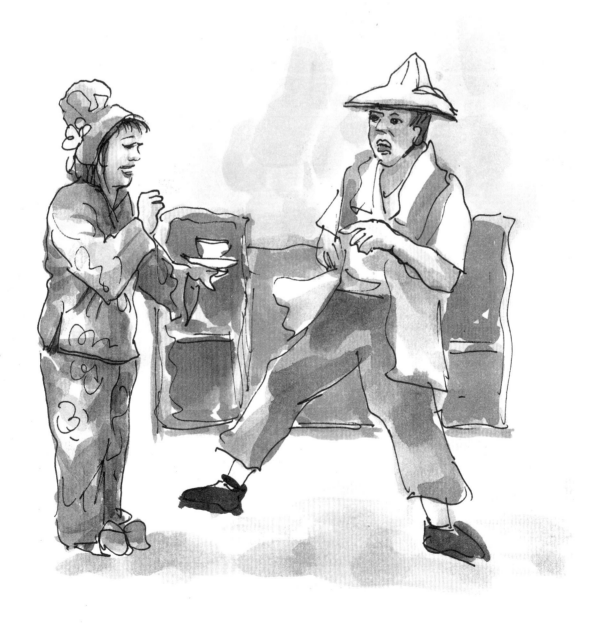

用鉛筆打稿

下筆前，先考慮人物的姿勢、表情和背景元素之間的取捨。確認畫面採取低水平線的構圖，將人物安排在前景正中央，依其動作畫出五官和姿態，以服裝的形狀暗示四肢的結構和動態感，最後再畫舞台後方的布景。

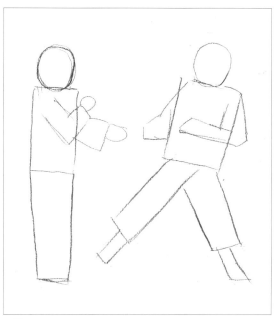

① 用2B鉛筆畫出圓形、方形和長條形來代表人物的輪廓。仔細觀察手腳動作，尤其是手肘關節處，調整長條形的前後和角度。

手的整體可以看成一個圓形，彎曲的關節以寫3的方式來表示。

往後跳的大動作使衣角飛起，此處以波浪狀的線條和尖角來勾勒。

② 以柔和的曲線修飾①的幾何塊狀，畫出服裝的寬鬆感。簡單加上圓和近似三角形的頭飾和斗笠。

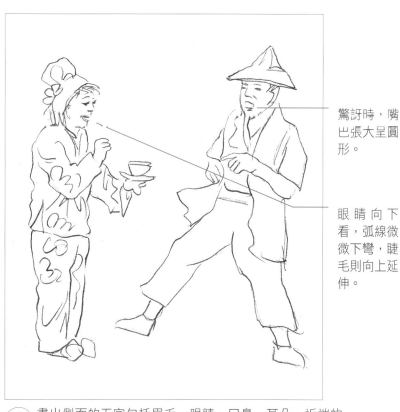

驚訝時，嘴巴張大呈圓形。

眼睛向下看，弧線微微下彎，睫毛則向上延伸。

③ 畫出側面的五官包括眉毛、眼睛、口鼻、耳朵，近端的線條完整，遠端的線條較短或隱沒。衣服花紋畫3或打圈，皺褶則以短弧線、波浪線表示。

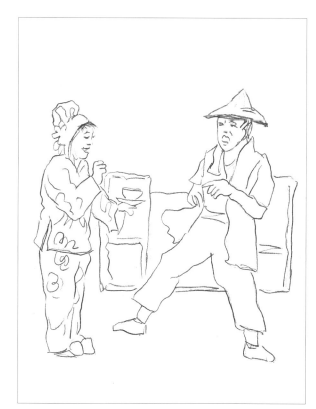

④ 人物身後，一桌二椅的方形輪廓以直、橫線勾勒，外罩的裝飾條以波浪狀線條帶出。底稿完成後，可先用鋼筆上墨線加深輪廓再上色。

用透明水彩上淡彩

上色順序是從前景、做為視覺焦點的人物開始畫衣服和皮膚色；再以不搶過主角的暗紅色畫桌椅，前景的表演熱絡，因此露天舞台背景的樹木和地板也簡單地刷淡色帶過。

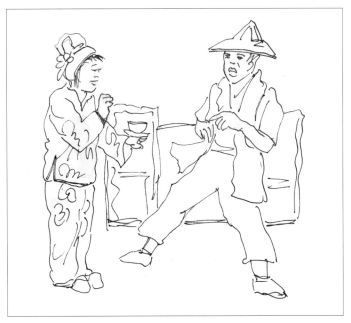

⑤ 為使疊色乾淨，從服裝最淡的部分開始上色。用8號圓頭水彩筆沾銘黃色顏料，加水調淡刷在花紋、頭花和斗笠上；沾少許樹綠加水調淡成黃綠色畫其他花紋，筆洗淨。沾膚色上在人物的臉、手、胸上，稍加留白，筆洗淨。

⑥ 接著上衣服的大面積底色，底色顏料須加水調淡：女子服裝為桃紅色、頭飾為銘黃加橙色（2：1）；男子服裝為象牙藍、頭髮和鞋子使用焦赭上色。

視實際需要，將顏色重複使用在不同部位，藉此減少調色的步驟，加快作畫時間。

⑦ 前景的人物鮮明，因此同色系的桌椅罩子僅以暗紅色為底、淡橙色畫外圍裝飾來襯托。遠方樹木和地板則使用加了大量水的樹綠，以及土黃和紅褐色來回塗刷。

⑧ 最後，檢視畫面色澤的飽和度，做適度調整如下。

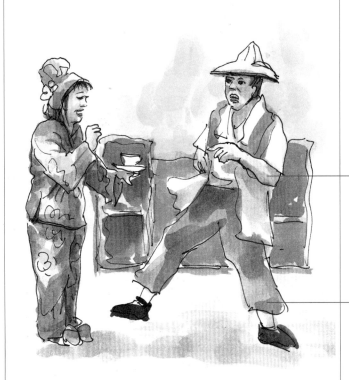

膚色加少許生赭調深色塗在皮膚的暗部，加強立體感。

分別以洋紅加桃紅（2：1）、象牙藍加少量水調成較深的顏色，塗在男女服裝的褶紋和暗面。

TIPS

背景上色時，筆刷要先畫大範圍，再以筆尖沿著人物輪廓往外塗色，才不會暈染到已經畫好的前景。

人物速寫練習

人物速寫時要盡量注意以簡單活潑的線條來抓住人物的形態。此外，練習挑選、捕捉最能代表人物的瞬間動態也很重要。以下示範的是正專注在工作中的人物速寫，包括咖啡師、小提琴維修師傅、薩克斯風手、廚師、芭蕾舞女伶、裁縫師和麵包店的學徒。

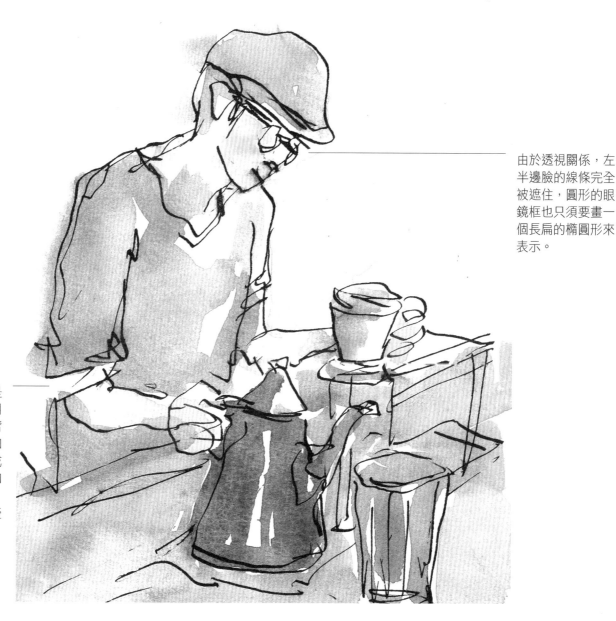

由於透視關係，左半邊臉的線條完全被遮住，圓形的眼鏡框也只須要畫一個長扁的橢圓形來表示。

舉起茶壺的手勢是動作的重點，使用鋼筆，線條在手臂關節處扭轉往上和往前分折，畫出成呈90度的上臂和下臂，並以弧線、3形畫出緊握水壺手掌姿勢。

等待手沖咖啡的片刻，忍不住畫下咖啡師純熟的手藝和認真的神情。以弧線畫出扁扁的帽形，往左下拉長後頸線條，脖子到肩膀的線條下凹、延長與上臂相接，帶出身體往前傾的姿勢。

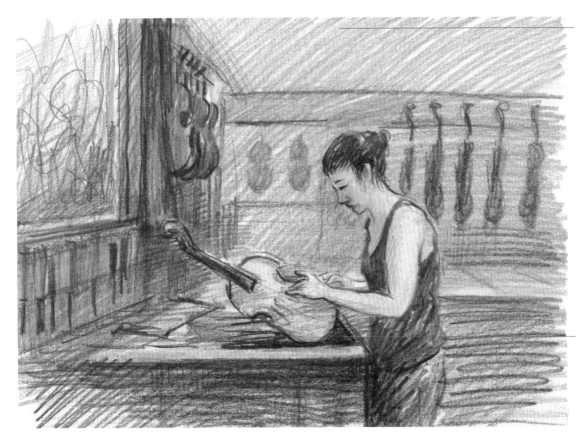

鉛筆打完底稿後，先用色鉛筆大面積畫斜線表現室內空間，再依序將人物和物件畫出來。

難得的小提琴工作室參觀之旅，也是值得速寫的主題。和前頁相比，這張正側面輪廓的頭部、後頸到背部線條比較短，表示前傾幅度比較小。

不同角度的小提琴外形也不同，師傅手裡和牆上掛的小提琴正面為橢圓形、左右各缺一個洞，右上角牆壁懸掛的小提琴遠看近似長方形，琴柄則像是寫「？」一樣畫倒勾。

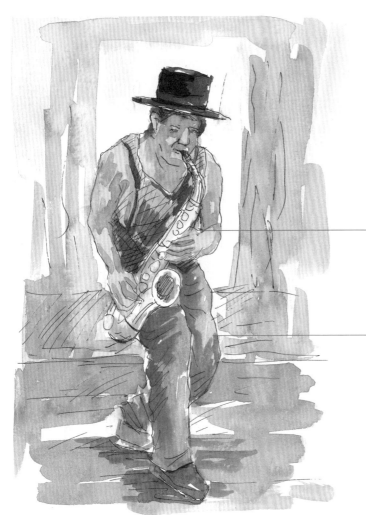

薩克斯風手的身體往前傾，先以鉛筆畫幾何形狀代表身體的結構，比如橢圓畫頭、長方形畫身體、兩節長條形大腿和小腿等，並且簡單勾勒五官的模樣。

樂器在身體前方，在幾何結構的底稿上先定出樂器的角度和範圍。接著刻畫樂器上的圓形按鍵，在高低不同的按鍵旁邊，以塊面和弧線畫彎折的手指和手臂，再從嘴巴延伸兩條大弧線畫拉長的S形。

最後加上衣服、交叉的前後腳線條和鞋子。注意，在腰部、膝蓋、褲管等彎折處加上衣服的皺褶，動作才會活靈活現！

TIPS

工作中的人雙手是停不下來的，仔細觀察手臂和手指，會畫得更為傳神。

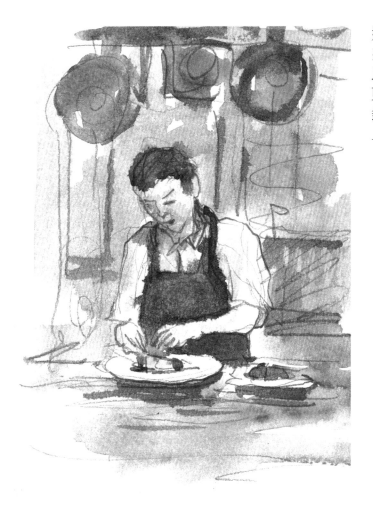

速寫的上色，可以簡單用單一色
系快速區別出空間的明暗關係，
比如橘、黃色系畫人物和背景，
藍色畫金屬製的餐具和料理台。
鉛筆底稿不用太細膩，以免影響
上色時用筆的流暢。

手腳的延伸和施力所造成的特殊姿
態，可以先用塊狀帶出走勢，再於
其中勾勒凹凸的弧線。

跳舞動作的速寫難度較高，以鉛筆畫
動作線可以幫助我們定位各部位的位
置及其相對關係。再來，才以柔和的
弧線畫出全身輪廓和側臉，以及舞衣
的不規則線條。燈光由上而下，觀察
臉和四肢的明暗，以一層膚色透明水
彩為底，一點一點沾橙色和生赭
（1：1）畫皮膚的暗部，最後用生赭
色的短弧線來強化出力或轉折的局部
輪廓。

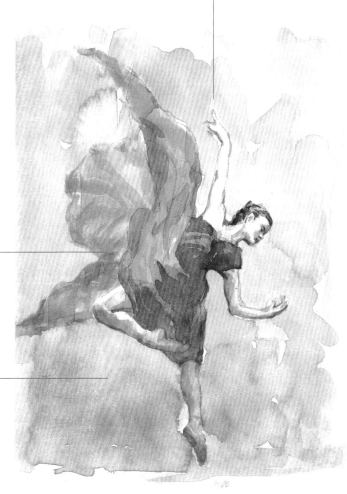

舞衣使用洋紅色透明水彩，先上
主體的部分，再用筆刷沾清水沿
著鉛筆底稿將顏色往上和往外
帶，產生自然漸層感。最後，加
深暗部和皺褶。

背景使用冷色系做為對比，舞者
的美麗的身影躍然在我們眼前。

這張粉蠟筆速寫以咖啡色粉彩紙為底，利用對比色系帶出烤麵包時炙熱的工作場景。磚窯最外部的擋火磚先以黑色蠟筆塗色，以焦赭畫烤盤和麵包的暗部，根據火焰的溫度，用黃色上在木材燃燒的最中心，橙色則表示向外伸張的火焰。

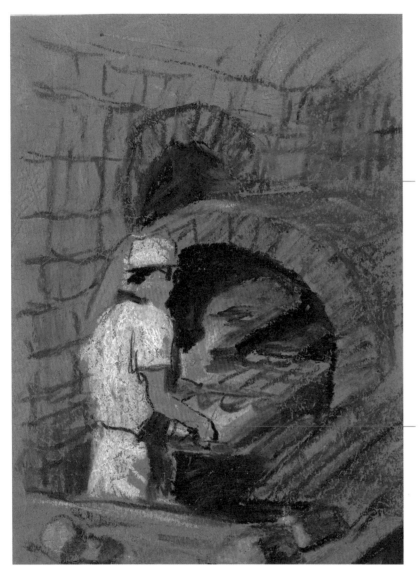

利用棕色、灰色和淺灰色線條，以畫面右側的消失點為基準來畫橫向磚縫，帶出整體空間的深度。

在一片土棕色的背景前，麵包師的著衣形體使用白色粉蠟筆上色，畫面變得明亮。以黑色蠟筆局部加強麵包師的輪廓。

低頭時，眼睛成下彎弧線、鼻樑和鼻尖形狀完整，但看不見鼻孔，法令紋較為明顯。

這幅畫描繪的是裁縫師細心熨燙客人衣服的情景，焦點尤其是他一手拉著衣服，一手握住熨斗的手勢。臉朝下時，頭髮的可見範圍大，大約占頭部蛋形的1/2，五官整體偏左、從下1/2往下畫，右臉頰面積完整。手部的重心在手掌和關節，兩臂抬起，袖管皺褶從腋下向外放射、延伸。

A. 手往下，畫一條向上彎的手腕弧線。

B. 手指彎曲，指關節向下彎。

C. 暗部疊深色，肌肉的感覺更真實。

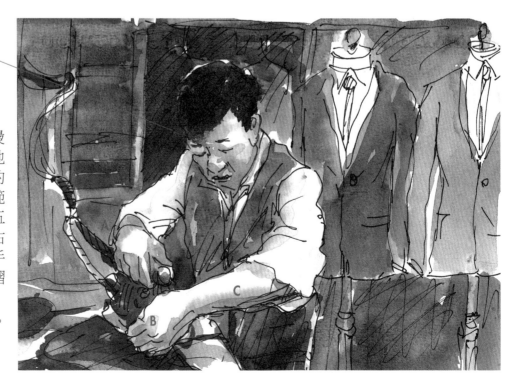

148

山城老街景致

這幅運用了鉛筆加透明水彩的淡彩速寫，畫的是九份老街依山而建的茶樓和遊人熙來攘往的場景。打稿階段，先利用單點透視法找到老街盡頭的消失點，以2B鉛筆粗略畫出兩旁聳立的茶樓和長長的梯級，再點綴上招牌的紅燈籠和遊客身影，就是老街的經典印象。為了凸顯綿延的街景，同時一改假日擁擠的感受，上色時特意以清新、明亮的透明水彩為基調，搭配兩旁建築的留白，營造遠遠延伸的視覺，更符合取景的初衷。

> ◎運用技法：2B鉛筆／好賓30色透明水彩／8號圓頭水彩筆／日本水彩紙／調色盤、洗筆筒
> ◎作畫工具箱：曲直線運用、高水平線構圖、單點透視、淡彩上色
> 難度：★★★★

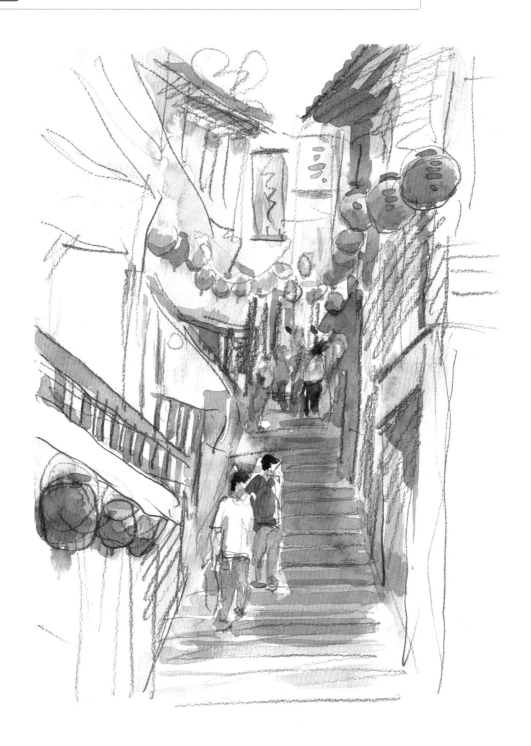

用鉛筆打稿

打稿階段，依照取景的高度設定畫面的水平基準和消失點，循線畫出階梯和兩旁高低建築的外觀；接著用直橫線概略帶出門窗和柱子等，加上一串一串燈籠和外凸的招牌輪廓，最後才在階梯上畫出遊客的身影。

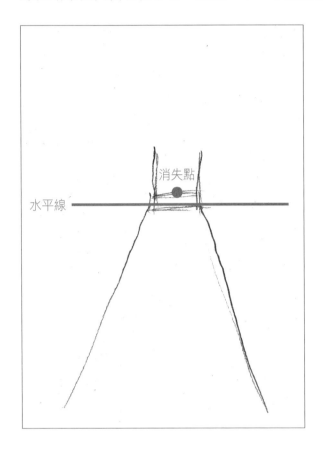

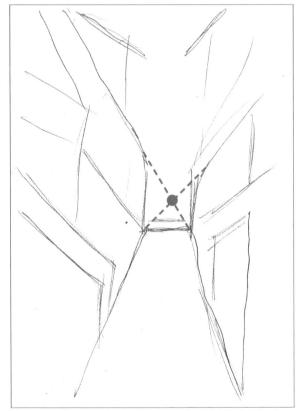

① 由於取景是由下往上的仰視角度，所以先畫出仰視點的構圖：水平線設在畫面偏中間的位置，消失點在水平線的上方。從消失點往下拉透視線畫出階梯的長度，往兩側畫茶館的屋頂、欄杆、層級等。

TIPS

速寫講求速度感，所以在畫透視線時線條不必精準，只要大致往某個方向集中，讓視覺有延伸的感覺就好，這樣線條的變化才施展得開。

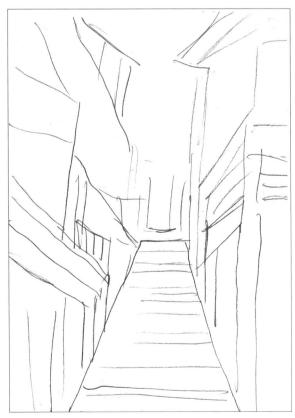

② 外形大致勾勒出來後，將空間中有特色而比較明顯的元素，比如階梯、門窗、欄杆等物體加上必要的線條，使物體的造形更加鮮明，

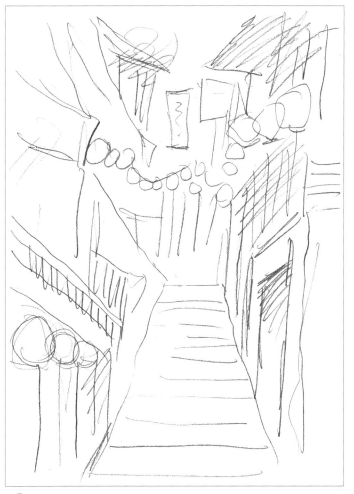

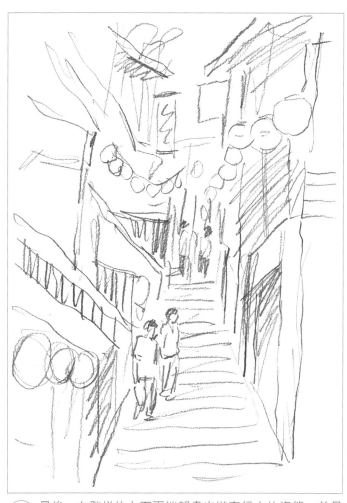

③ 除了茶館、商鋪的建築本身，此景最馳名的特色是一串串沿街高掛的紅燈籠和林立的招牌。因此，先用弧線畫出懸吊燈籠的長繩，再由近到遠畫大圓和小圓，以及左右交錯的方形招牌。

④ 最後，在階梯的上下兩端都畫出遊客行走的姿態。前景人物比較具體、背景人物比較模糊。而且因為距離稍遠，人形用圓形和方形來代表即可，下半身線條不畫得那麼筆直、左右長短不一，表示行進中的動態。底稿完成。

INFO 如何表現物體的前後、遠近關係？

在深邃的空間中，物體的前後位置差異會形成不一樣的視覺感受。以這張底稿為例，大小相同的燈籠從前（近）景一直排列到後（遠）景，所以看起來前方的燈籠最大，愈後方的燈籠愈小、被遮蔽的部位也愈大；同樣的，前景遊客的身形較大、愈後方遊客的身形愈小；前景的招牌清楚、愈後方的招牌就愈模糊，甚至只露出一小角。

燈籠：
近大遠小

人形：
近大遠小

招牌：
近清晰、遠模糊

用透明水彩上淡彩

老街的傳統印象和兩側豐富元素帶來的狹窄感，透過簡化手法，大面積區分亮暗部位和留白，可以快速妝點出明亮的新面孔。上色前，觀察現場的光線和陰影分布，在中、前景使用黃色、橙紅等暖色系；另以帶有退後感的寒色來畫階梯、屋頂等，整體的明暗用大片底色來表現，再稍做細部加強即可。在寒暖色的兩相對比之下，原本總是陰暗潮濕的環境，變得通透和溫暖起來。

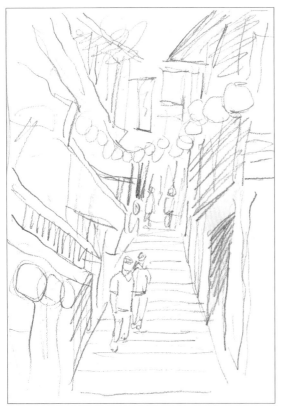

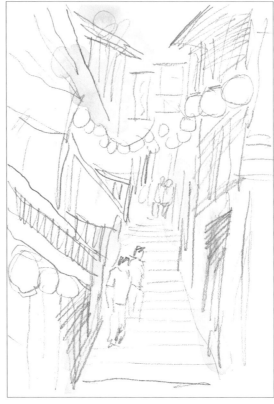

由於光源來自左上方，使房屋的暗面分布在正下偏右方。簡單區分屋簷與樑柱下的幾個明暗區塊，不用太精細。速寫只需要呈現對的氛圍。

⑤ 首先，使用8號圓頭水彩筆沾銘黃色顏料，加大量清水調淡色，在中間和右側屋牆大片上色；再沾些許橙色調和，在最內部上第二層色。筆洗淨。沾草綠色加適量水調淡色，在街道兩旁有綠葉的地方上色。筆洗淨。

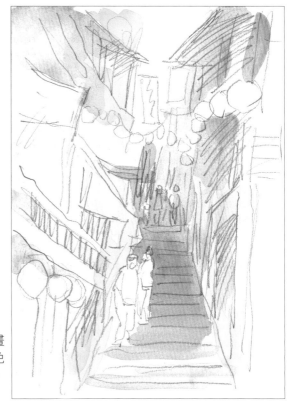

⑥ 雖然茶館和石階是最暗的部位，我們還是使用薄塗的畫法來上寒色，避免畫面有濃重感。使用8號圓筆沾鈷藍色加大量水調淡，從最上方的建築往下方的階梯和矮房屋刷色，不須重新沾顏料，讓色彩慢慢變淡也無妨。筆洗淨。

⑦ 沾橙色加水條淡，由上往下塗色在燈籠和招牌上。筆不洗，加入少許紅色加水調淡，上在欄杆的位置。筆洗淨。

⑧ 沾紅色加少量清水，在燈籠底部上暗面，筆洗淨。沾鈷藍加生赭加適量清水調勻，加強屋簷下與樓梯的陰影。筆洗淨。

利用剩餘的紅、鈷藍、生赭色在人物身上上色，減少調色次數。

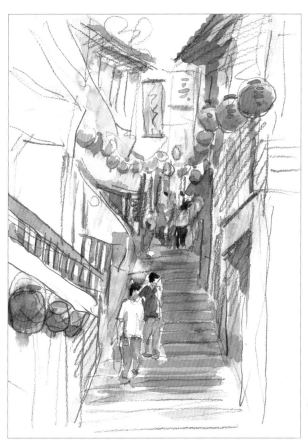

⑨ 最後，沾黑色加少量的水畫頭髮。洗筆後，沾深紅加水調勻塗在前景遊客的衣服上。近景人物色彩鮮明，遠景人物則對比不用太強烈，以相近的色塊帶過即可。畫作完成。

風景速寫練習

富有在地特色、呼應當下心境或任何在自己眼中有特殊意義的畫面，都是速寫者嚮往的繪畫主題。在山岳、海洋、森林、平原等令人心曠神怡的自然美景之外，更常勾起回憶的是與人們一起歡笑、一起鼓譟的活動場景。下面我們就用生活和旅行中的速寫練習，來說明大自然和人文風景的速寫技巧。

畫出人的熱情與溫度

兩旁夾道為選手喝采的群眾是重要的背景元素。以扭動彎曲的線條畫出有高有低的群眾場面。前景觀眾的形體和服裝比較清楚，愈遠的觀眾愈模糊，線條變得奔放，就像在畫抽象畫一樣。

加快筆觸速度，以快速直線畫欄杆。

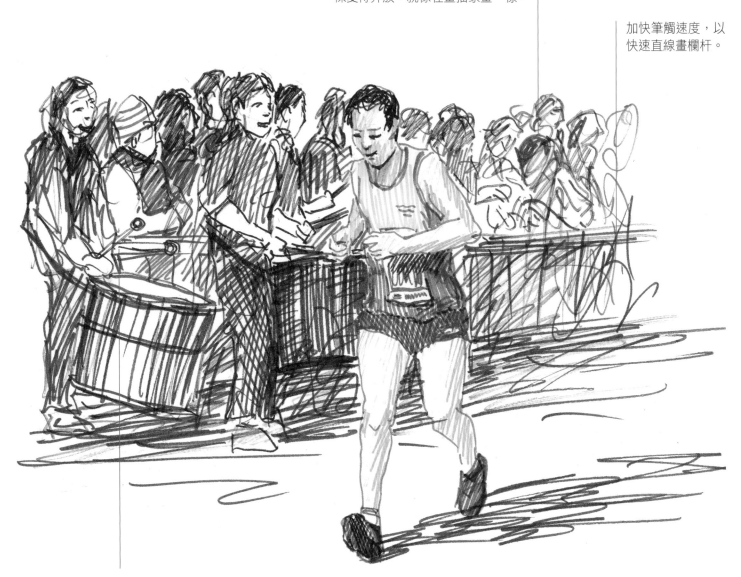

描繪鼓手時，要畫出彎折且往前伸展的手臂和握著鼓棒的手掌，再畫斜掛在腰上的大鼓的橢圓鼓面和方形鼓身，線條要盡量保持活潑感。鼓棒位置一上一下，彷彿可以聽到咚咚的鼓聲。

彩色筆可以很快造形，充滿速度感且色彩豐富，很適合馬拉松這類有豐富動態的主題。在擁擠人群中找到了適合作畫的位置後，該怎麼捕捉一瞬間跑過的馬拉松選手呢？速寫時常遇到類似的問題，這時候，我們可以先取景，選出一個有代表性的動作，比如先畫出跑步時手臂往上下擺動、雙腳前後張開抬起的動作，再依個人動作的特徵入畫，最後就衣服、面容等部位深入描繪。

這張春天野餐日的速寫，前後分別有豐盛的香檳、起司、水果和成群熱絡的好友。前景物體比例大且形體清晰、後景物體比例小且形體模糊，遠處人群的五官不清楚，但還是明顯可以看出坐姿，因此以幾何來布置人的相對位置和身形。上色時，前景最鮮豔飽滿，愈往後則用色漸淡、較為冷寒。

當身體的輪廓都已經不太精確了，五官省略不畫也不會影響人形的表現。

下方餐墊用波浪狀線條來帶，表示其柔軟的材質。

這張人們躲在棚子底下消暑的速寫，是從畫面中心開始定稿，先畫中間最長的柱子，然後在畫面外的右側定消失點，利用消失線依序將遮陽棚、窗戶、桌椅的外形畫出來。

人物坐姿速寫時，以圓形畫頭，圓弧畫身體（符合背部彎曲的姿勢），長條形畫手臂、大腿，臉部五官不需全部畫出，最多以短橫線表示眼窩、短直線表示鼻樑，甚至可以完全省略。

兩組桌椅的遠近不同，近桌較寬、遠桌較窄，空間才會有深度之別。

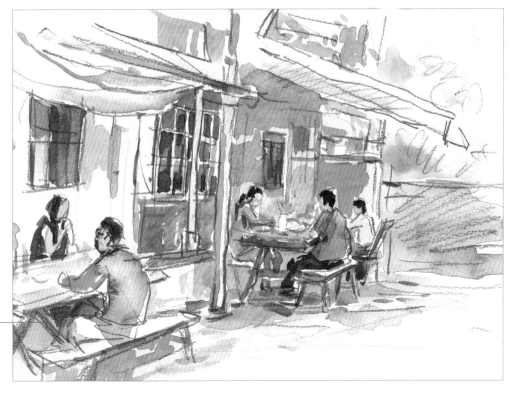

大自然風光

切記不要將山畫成饅頭形，線條要起伏不一才會自然，山腳下以短直線畫電線杆，弧線畫房子等遠方景物。

水平線

為了表現天地開闊的平野景色，用鋼筆在畫面中間畫水平線，在水平線上方畫山形。接著，將消失點設在水平線上的右側，以消失點為中心畫放射狀的路面和田埂的透視線。路邊的大榕樹和樹蔭下的椅子畫在路面的透視線上。前景色彩明亮溫暖，使用黃、黃綠色，遠景後退深遠，使用樹綠、暗綠等顏色，樹下的陰影左邊使用生赭，右邊帶一點紫色來做變化。

前景的稻草最清晰，以大比例的短弧線來勾勒。

海水的深淺不同，因此海面使用天藍色為主的多層淡彩。遠海偏藍，以較深的藍色畫遠景和中景的海面；近海偏綠，以淺綠色畫沿岸的海面，來增加海的層次。

由於取景的主題是礁岩，因此先用鉛筆畫出偏上方的水平線。旁邊用曲線畫遠山、橫線畫海浪。海中礁石以極不規則的起伏曲線約略畫三角形，岸上礁岩則先以粗筆觸的曲線大面積框出範圍，再順著坡度，往右下和左下畫短線勾勒侵蝕紋路。

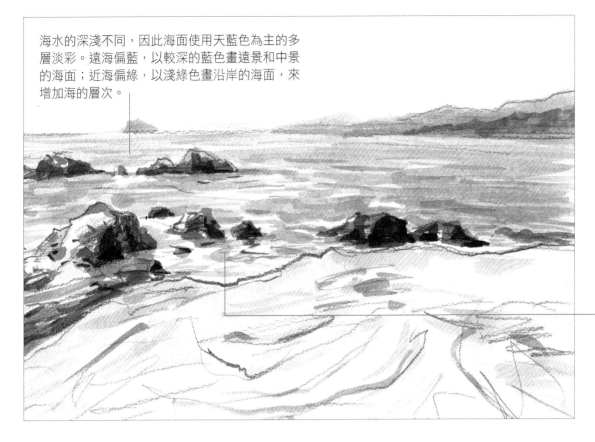

近岸海面的留白多一些，代表浪花。

茶農低頭工作，而且衣服包得很緊，遠看也幾乎看不見五官，所以只畫衣服和身體姿勢的重點形象，用粉紅和紫色筆畫身形、黃色和白色畫斗笠、紅色用來加強局部輪廓。

此圖利用粉蠟筆的疊色特性讓翠綠的山峰層層相連、渾厚自然。下筆的順序是先畫遠山，依序畫中景、近景，最後畫人物。遠山使用天藍色蠟筆平塗，中景以綠色為底，藍色畫歪斜的稜線，並加深山勢的暗色塊，近景則以鮮明黃綠色系的底，分別加上不同指向的深綠色弧線和暗面，帶出茶園梯田的高度。

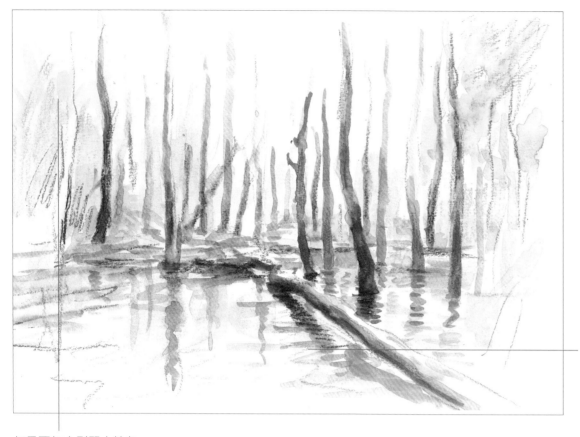

此圖先後運用了透明水彩和水性色鉛筆兩種媒材。水彩做為底色，最先使用檸檬黃畫大面積刷色、以天藍色畫樹林的深處和水面，再以黃綠色塗在左右兩側，以及樹根和水面交界，營造枯樹林裡幽靜的氛圍。接著以焦赭、棕色色鉛筆勾勒枯樹的蒼勁樹身，樹綠色畫葉子。細細觀察，乾枯的樹幹頭細身粗，分支也較少。

倒影都在樹幹的下方，以左右橫折的曲線表現，靠近樹根的線條較密集，愈遠的間距則愈疏鬆。

如果要加水刷開水性色鉛筆，也盡量不要破壞近景清晰、遠景模糊的原則。

水平線

釣客的頭部、偏圓和偏長條的身形盡量以連貫的線條快速框出，再從手的位置畫長長的弧線代表釣竿。

溪邊野釣的構圖以S形的溪流為主角，水平線定在畫面的一半，從中間消失點向下畫出漸寬的溪流兩岸。接著以連續的弧線畫右下角鵝卵石岸和右側樹林的範圍，再加上尖刺的草形和圓弧的樹形，後方以斷續的線條帶出山形。溪流使用的鈷藍和綠色水彩顏料，須加入大量清水來調色，才會有清澈透明感。

國家圖書館出版品預行編目資料

圖解即興速寫 / 劉國正著. – 初版. – 臺北市：易博士文化,
城邦文化出版：家庭傳媒城邦分公司發行, 2021.4
　面；　公分. – (Art base；23)
ISBN 978-986-480-031-5(平裝)

1.素描 2.繪畫技法
947.16　　　　　　　　　　106020561

Art Base 023

圖解即興速寫【更新版】

作　　　　者／劉國正、易博士編輯部
企　　　　劃／易博士編輯部
編　　　　輯／易博士編輯部
特 約 攝 影／朱逸堅
業 務 經 理／羅越華
總　編　輯／蕭麗媛
視 覺 總 監／陳栩椿
發　行　人／何飛鵬
出　　　　版／易博士文化
　　　　　　城邦文化事業股份有限公司
　　　　　　台北市中山區民生東路二段 141 號 8 樓
　　　　　　電話：(02) 2500-7008　　傳真：(02) 2502-7676
　　　　　　E-mail：ct_easybooks@hmg.com.tw
發　　　　行／英屬蓋曼群島商家庭傳媒股份有限公司城邦分公司
　　　　　　台北市中山區民生東路二段 141 號 11 樓
　　　　　　書虫客服服務專線：(02) 2500-7718、2500-7719
　　　　　　服務時間：週一至週五上午 09:30-12:00；下午 13:30-17:00
　　　　　　24 小時傳真服務：(02) 2500-1990、2500-1991
　　　　　　讀者服務信箱：service@readingclub.com.tw
　　　　　　劃撥帳號：19863813
　　　　　　戶名：書虫股份有限公司
香 港 發 行 所／城邦（香港）出版集團有限公司
　　　　　　香港灣仔駱克道 193 號東超商業中心 1 樓
　　　　　　電話：(852) 2508-6231　　傳真：(852) 2578-9337
　　　　　　E-mail：hkcite@biznetvigator.com
馬 新 發 行 所／城邦（馬新）出版集團【Cite (M) Sdn. Bhd.】
　　　　　　41, Jalan Radin Anum, Bandar Baru Sri Petaling,
　　　　　　57000 Kuala Lumpur, Malaysia.
　　　　　　電話：(603) 90578822　　傳真：(603) 90576622
　　　　　　E-mail：cite@cite.com.my
美 術 編 輯／陳姿秀、林雯瑛
封 面 構 成／林雯瑛
製 版 印 刷／卡樂彩色製版印刷有限公司
圖 片 素 材／Designed by renata.s / Freepik

■ 2017 年 11 月 23 日　初版
■ 2021 年 04 月 20 日　二版一刷
ISBN　978-986-480-031-5
EAN　4717702114640

城邦讀書花園
www.cite.com.tw

定價 650 元　HK$217